苏东坡

寒食帖之清之意

行书精讲教程

贾存真 著

人民邮电出版社
北京

图书在版编目（CIP）数据

寒食帖书法之意：苏东坡行书精讲教程 / 贾存真著
. —— 北京：人民邮电出版社，2023.6
ISBN 978-7-115-61304-2

Ⅰ．①寒… Ⅱ．①贾… Ⅲ．①行书－书法－教材
Ⅳ．①J292.113.5

中国国家版本馆CIP数据核字(2023)第045344号

内 容 提 要

历代鉴赏家均对《寒食帖》推崇备至，称其为"旷世神品"。有人将"天下三大行书"做对比：《兰亭序》是雅士超人的风格，《祭侄稿》是至哲贤达的风格，《寒食帖》是学士才子的风格。它们各领风骚，称得上中国书法史上行书的三大里程碑。

本书以苏东坡的《寒食帖》为主题，对全文129个字的写法逐一进行精讲，同时选取苏东坡最具代表性的书法作品《一夜帖》和《东武帖》进行解析与精讲，旨在帮助书法学习者实现逐字精写，进而全面掌握。本书附赠写字视频和电子版经典碑帖等学习资源。

本书内容丰富、讲解细致，适合对书法感兴趣的读者学习、临摹。希望读者在学习的过程中体味一代大师苏东坡的书法精神，了解其丰富多彩的内心世界。

◆ 著　　　　贾存真
　　责任编辑　闫　妍
　　责任印制　周昇亮

◆ 人民邮电出版社出版发行　　北京市丰台区成寿寺路 11 号
　　邮编　100164　　电子邮件　315@ptpress.com.cn
　　网址　https://www.ptpress.com.cn
　　河北京平诚乾印刷有限公司印刷

◆ 开本：787×1092　1/16
　　印张：11.25　　　　　　　　　2023 年 6 月第 1 版
　　字数：291 千字　　　　　　　2023 年 6 月河北第 1 次印刷

定价：79.90 元

读者服务热线：**(010)81055296**　印装质量热线：**(010)81055316**
反盗版热线：**(010)81055315**
广告经营许可证：京东市监广登字 20170147 号

前言

苏东坡才华横溢却命运坎坷，从名满天下到几度被贬，从遭遇牢狱之灾到濒临绝境，其一生充满了矛盾与传奇。然而豪迈旷达的苏东坡遇挫不馁，有趣的灵魂使他把常人眼里的悲痛化作笔下一篇又一篇的经典名作。《寒食帖》是苏轼在被贬黄州第三年的寒食节倾吐的人生感叹。

不同于《兰亭序》的俊逸风神，有别于《祭侄稿》的凛然刚烈，《寒食帖》重在抒情达意。我们通过《寒食帖》似乎可以体会到苏东坡鲜活多姿、激荡豪迈的生命状态。"天下第三行书"的名号不只是对《寒食帖》书法艺术价值的肯定，以及对作为"宋四家"之首的苏东坡个人魅力的认可，更重要的是对以苏东坡为代表的尚意书风的赞扬，这种书风体现了天真烂漫、超越自我的书写思想，进一步强调了书画同源、技以载道、自由表现的重要理念，在中国书法史上具有里程碑式的意义。

宋人继承唐代的法度，又极力摆脱法度的束缚，不拘点画，秉持娱心、遣意、松弛自由的艺术主张，如"我书意造本无法，点画信手烦推求""天真烂漫是吾师""浩然听笔之所之"。苏东坡的"信笔"不是放弃精微、摒弃法度，而是强调以美学为基础、以自我表达为中心的非功利性观念，这对艺术创作尤为重要。

宋代美学在中国美术史上处于巅峰位置，在诗、词、歌、赋、书、画、瓷、茶等领域的高度至今难以企及。苏东坡作为诗、词、书、画的集大成者，他的作品皆基于美学及儒释道精神的表达。将《寒食帖》与同时期的《千里江山图》《溪山行旅图》放在一起欣赏，我们会发现三者有异曲同工之妙。心中有丘壑，眉目作山河，苏东坡写的是抱负、胸襟，以及对生活和生命的挚爱。

大道至简，《寒食帖》不是一幅炫技的书法作品，反而有意弱化书写技巧。如果只关注书法层面，则很难领悟到它的核心价值。我们如果从美学、文学的角度去解读和学习它，或许能深入理解尚意书风的真谛。除了《寒食帖》，本书同时收录苏东坡手札精品《一夜帖》《东武帖》并进行艺术解析，意在通过不同的作品多角度挖掘苏东坡书法作品的价值，读者如能从中得之一二，足感欣慰。

贾存真

壬寅年冬于北京静麓草堂

目录

一、《寒食帖》书法之美

伟大的艺术作品大多偶得，无意于佳乃佳，具有不可复制性。《寒食帖》本因失意而作，后却成为苏东坡的得意之作。

苏轼出道即成名，声震朝野，天子赞赏，名士推崇。然而，他没有躲过悲士不遇的命运洗礼。元丰二年（1079 年），苏轼因"乌台诗案"被诬入狱，其间遭受凌辱折磨，濒临绝境，幸得多位名士力保，甚至连政敌王安石也为其向天子苦谏，方保全性命，谪贬黄州。劫后重生的苏轼如惊弓之鸟，衣食无靠。初至黄州，他穷困潦倒，拮据窘迫，借居破落寺院，后得一贫瘠坡地，靠耕种自给，凄惶度日。从人生巅峰跌至谷底，于普通人早已无法承受，但对于旷达豪迈的苏轼来说，遇挫不馁，初心不渝，这些苦难都是诗词的佐料。谪居黄州期间，苏轼写出了《赤壁怀古》《定风波》《赤壁赋》等千古名作，而伟大的"天下第三行书"《寒食帖》正是其在黄州第三年的寒食节所记录的人生感叹。

《寒食帖》里有这样的情景关键词：苦雨连绵，冷风萧瑟，疾病白首，海棠洁如雪，凋败于泥污；空屋破灶，寒菜湿苇，乌鸦衔纸，报国却无门，尽孝亦不能，穷途末路，心如死灰。在这凄苦落寞的氛围中，我们能感受到苏东坡此时复杂的心境变化。《寒食帖》共十七列，头七列为第一首诗，笔法细腻，笔速较缓，娓娓道来，虽有起伏跳跃但情绪并不激烈。第八列开始，情绪渐起，字形变大，用笔果敢。至第十一列达到高潮，此时用笔泼辣凶狠，"破竈（灶）"两字巨大，"葦（苇）"字长竖如长剑直刺。第十二、十三列微收，但势不可当，"昏（纸）"字尤为夸张，高度几乎占画幅一半，与"破竈"两字呼应，成为整篇最核心的两处视觉焦点。第十四、十五列情绪又起，忽大忽小、轻重不定，至第十六列势收。第十七列为题款，用篆籀笔法，字形收紧，但笔势外溢。

苏东坡书法初学"二王"（王羲之、王献之），后师徐浩、颜真卿、杨凝式、李邕等。在《寒食帖》中，"二王"笔法与篆籀笔法交互使用，而硬朗刚猛、朴厚萧散处则深得杨凝式、李邕之妙。苏东坡所言"端庄杂流丽，刚健含婀娜"既是艺术辩证思维的实践，也是博取众家所长的验证。初读《寒食帖》，极容易被其表象迷惑，误以为笔法率性简单，甚至平淡粗糙；深入观看，则会赞叹其用笔极为精湛。其高明处恰在删繁就简，力求平淡，淡中知味。弱化起、行、收带来的视觉冲击，强化点画姿态所呈现出的性情表达。

"我书意造本无法，点画信手烦推求"，这是苏东坡对自己书法的概括。这里的"意"指的是真性情——真我，真情，真表达。作为尚意书风的领军人物，苏东坡拒绝任何刻意与雕琢。在《寒食帖》中，无论单字空间、字组空间，还是通篇布局，皆因势就形，笔随势生。其对"欹正、开合、大小、轻重、方圆、远近、断连、虚实、动静、疏密"等元素的应用，可谓登峰造极。因此《寒食帖》的空间留白充满了画意，将其与王希孟的《千里江山图》、范宽的《溪山行旅图》、李唐的《万壑松风图》、董源的《平林霁色图卷》放在一起鉴赏，会发现无论画面意境还是空间技巧，它们之间皆有异曲同工之妙。这正是苏东坡的主张——"诗画本一律，天工与清新"。

《寒食帖》的书写以情感为主线，以情绪起伏带动笔墨转换，是基于理性的感性表达。我们只有进入苏东坡的内心世界，才能理解《寒食帖》的意象之美。

二、《寒食帖》核心笔法

（一）《寒食帖》笔法简析

苏东坡主要取法王羲之、颜真卿、李邕、杨凝式等。王羲之的笔法特点是一搨直下，中侧并用，精致爽利，灵动飘逸，为典型的帖学风格。颜真卿的笔法特点是以篆籀用笔，平动行笔，拙中见巧，宽博雄浑。李邕的笔法特点是方硬刚健，凛然豪迈。杨凝式的笔法特点是温润醇厚，萧散凝练。苏东坡则取诸家所长，技道精能，以技尚意，信笔而为。其书风从容不迫，笔墨丰腴，肉中有骨，绵里裹铁，朴实率真，意蕴高古。

在《寒食帖》中，"過（过）、来、何、两、月、墳（坟）、墓、死"等字有明显的"二王"痕迹。"真、少、殊、病、起、頭（头）、已、白、煑（煮）、烏（乌）、衘（衔）、帋（纸）、在"等字则取法颜真卿。"蕭（萧）、瑟、燕、闇（暗）、夜、半、春、江、雲（云）、裏（里）、破、竈、那、寒、門（门）"等字既有李邕碑派的方硬雄浑，又与杨凝式《卢鸿草堂十志图跋》的奇逸险峻、朴茂萧散暗合。

执笔：苏东坡的执笔法为单钩执笔法，即大拇指、食指、中指三指夹持笔杆，腕着而笔卧；执笔较低，笔杆倾斜，笔锋与纸面形成夹角，也称为偃卧执笔，与现在的硬笔执笔法相似。苏东坡说："把笔无定法，要使虚而宽。"此种执笔法因人而异，以舒服、灵活为宜。

《寒食帖》用笔的主要特点如下。

起笔：主要有切笔、尖入、逆入三种方式。

行笔：定点发力，多点发力，既有一搨直下，亦有篆籀之法；中侧并用，沉着厚重。

收笔：驻笔收锋，顺势出锋，收笔回锋。

结体：取隶法，多横势，字形扁宽，线条浑厚，提按顿挫清晰果断。

取势：因势就形，纵横交错，收放开合，疏密穿插，方圆兼备，敧正相生。

章法：行气贯通，错落有致，动静结合，层次分明，虚实相间，有强烈的视觉冲击力。

下面我们以起笔、行笔、收笔三要素作为笔法研究主线，分类比较，将《寒食帖》的核心笔法逐一展开详述，深入探究苏东坡的书法之妙。

（二）起笔

▎尖锋起笔

尖锋起笔沿袭了"二王"笔法系统，露锋轻入，接触纸面后或顺势发力，或顶笔转锋发力。此种起笔灵动飘逸，由轻转重，有飞鸟入林、游鱼入池的飞动之势。

▎切锋起笔

因角度的不同，形成平切、竖切、斜切效果。切锋易出方笔，显得干净、凌厉、硬朗。

逆势起笔

逆入藏锋　　　　　　逆入扭转笔锋　　　　　横画竖起笔
中锋行笔　　　　　　由侧锋转中锋　　　　　竖画横起笔

逆势起笔的核心是"反向"，即欲左先右，欲下先上，横画竖起笔，竖画横起笔。

方起笔

以平切或竖切起笔，然后顶笔铺毫，形成方笔效果。　　凌空逆入起笔，动作较快，形成方笔效果，汉隶常见此法。

（三）行笔

扫码观看视频讲解

▎中锋与侧锋

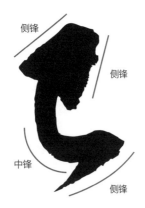

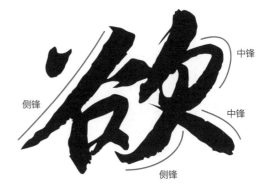

中锋立骨，侧锋取妍。中锋线条柔韧劲健，侧锋线条泼辣爽利。中侧结合，刚柔并济。

▎提按与轻重

行笔全程都有提按，提起则轻，按下则重。结合铺毫、扭锋、顿挫等技术动作，可产生粗细变化极为丰富的线条。

▎定点发力与多点发力

两点连接成直线，一点发力，另一点收笔，即定点发力；笔画有两个以上的发力点，或者结构节点，在行进中结合顶笔、提按、顿挫、扭锋等动作，形成多点发力，会产生粗细不一、中侧结合、方圆兼备的线条。

▍铺毫与扭锋

铺毫：起笔入纸后，笔毫随即打开，使笔锋平顺地铺在纸面上，笔锋凝聚，做到万毫齐力，这样生成的线条厚实有质感。

扭锋：行笔时方向多变，起伏摆动；依势行笔，追踪锋面，根据行笔方向扭转调锋，不致散乱，使笔锋紧紧咬住纸面。

▍裹锋与绞转

———————— 裹锋
– – – – – – 绞转

裹锋：笔尖保持裹束状，笔锋收紧，笔杆牵引着笔毫行进，笔锋始终向线条中心收拢，线条细劲圆实，边线整齐。

绞转：在翻转或换锋时，中侧并用，笔尖不再居中，强行改变锋面方向，形成的线条形态多变，边线不对称、不整齐。

▍搭接与断连

1. 转折

当方向不同的两个笔画搭接时就会出现转折。转与折是两个概念，不可混为一谈。转偏圆，折偏方。转的时候多用使转调锋，保持锋面顺畅，以中锋为主。折的时候驻笔换锋换面，中侧并用。

2. 实连

　　行笔时会出现笔画的连接线，它们通常与笔画粗细接近，但并非笔画，须主次分明。笔画实连重叠，会增加空间的密度。

3. 虚接

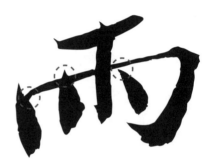

　　笔画有接触，似连非连，可增强空间的虚实对比和灵动感。

4. 意连

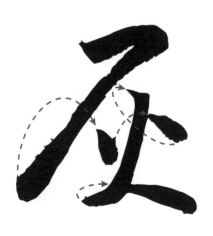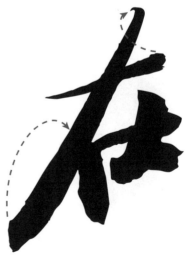

　　上下笔画之间没有接触，但有呼应关系，气韵贯通。通常在上一笔收笔时会有蓄势，为下一笔的入笔做准备。

（四）收笔

▌ 驻笔收锋

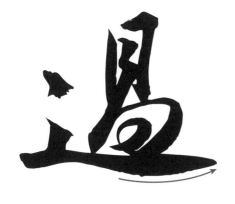

驻笔时或顺势收锋，或收锋提笔。收笔要稳，或露或藏，力量渐收。

▌ 收笔蓄势

收笔时或线内回锋，或出锋轻挑，其动作皆为下一笔的起笔蓄势，笔断意连。

▌ 反向回锋

反向回锋，向下映带。　　　　　　　　　"秋""雲"皆为该列最后一字，用反向回锋来平衡字势。

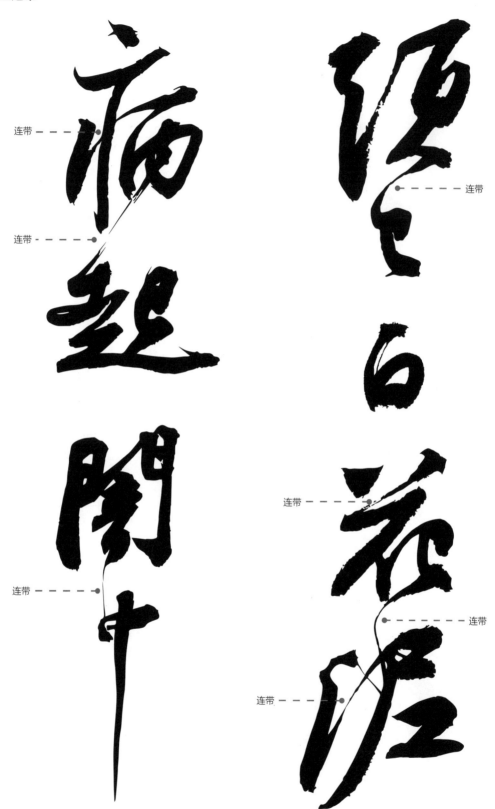

连带

连带

连带

连带

连带

连带

连带

三、《寒食帖》核心字法

（一）独体结构

独体结构的字虽笔画较少，但对笔势、字形空间的要求反而更高，书写时既要笔法精到，又要承上启下、穿插映带、平衡整体。

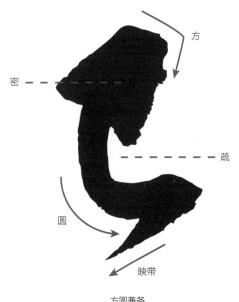

方圆兼备
疏密相间

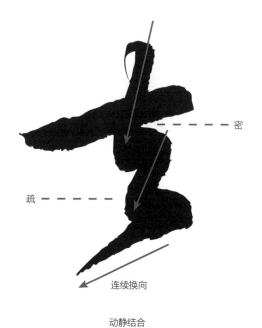

动静结合
斜中取正

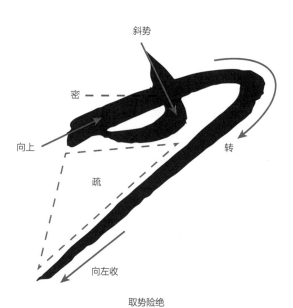

左右打开
内紧外松

取势险绝
对比强烈

（二）左右结构

书写左右结构的字时要注意把握大小比例、位置高低、欹正开合、疏密远近这几种关系。

左右断开
中间留白

左右穿插
你中有我

左大右小
左低右高

左小右大
左高右低

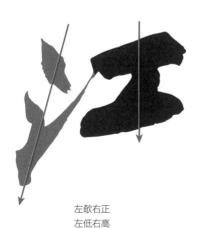

左欹右正
左低右高

左正右欹
左高右低

（三）上下结构

书写上下结构的字时需注意轴线的曲直、位置的错落、重心的变化、收放与开合。

轴线平直
中段收紧

轴线摆动
婀娜多姿

上右下左
左低右高

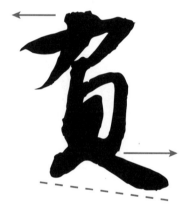

上左下右
左收右放

上窄下宽
上合下开

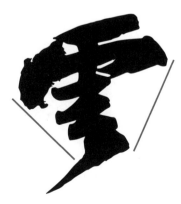

上宽下窄
上开下合

（四）包围结构

包围结构分全包围结构和半包围结构，半包围结构有六种：左上包围、右上包围、左下包围、上三包围、下三包围、左三包围。书写时注意包围的边框形成合围之势，但须避免方正；被包围的部件形体收缩，不宜过大。

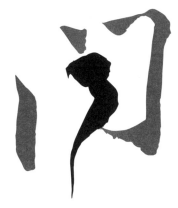

门字框不能写大，不宜方正。框内部件收缩，左右留白。

广字头、病字框同属左上包围，"包""丙"收缩。

此二字同属左下包围。边框舒展，框内被包围的部件收紧。

四、《寒食帖》造势八法

（一）大小

（二）纵横

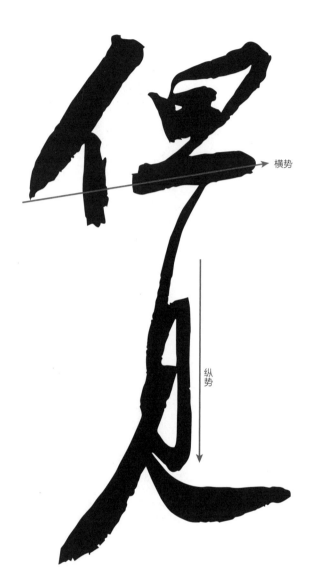

横势

纵势

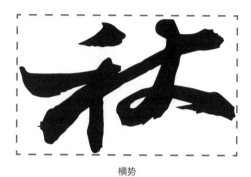

横势

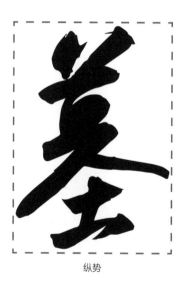

纵势

（三）轻重

"苦"字出现多处粗细转换，
重按轻提，或由轻转重

三点轻，"于"字重

小字用重笔，拙中见巧

大字用细线，飘逸劲健

（四）曲直

- - - - - - 曲
———————— 直

（五）欹正

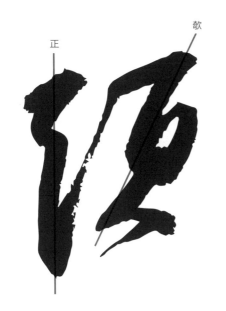

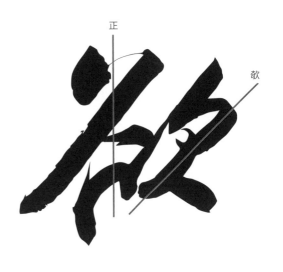

（六）疏密

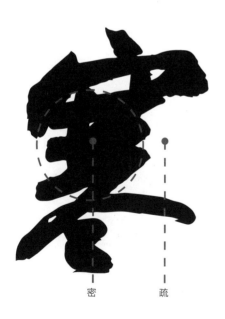

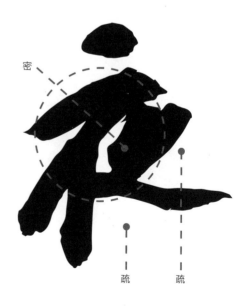

（七）开合

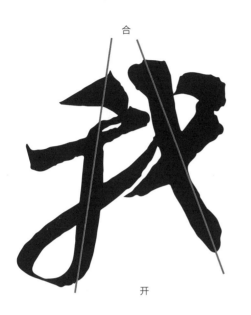

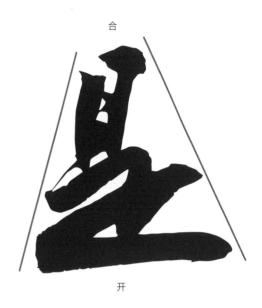

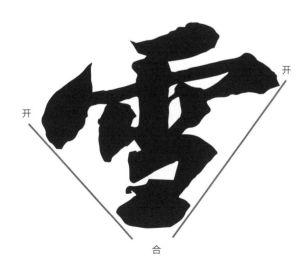

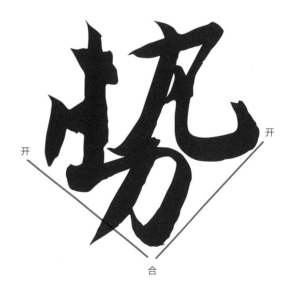

（八）夸张

承上

全帖最小

启下

撇极长

竖画极长

形体弯曲

五、《寒食帖》核心章法

我们选取北宋王希孟的《千里江山图》（局部）对照苏东坡的《寒食帖》，会发现二者在构图布局、取势造景、空间处理、情感推进等方面有异曲同工之妙。

以全局视角从"字组构成、大小穿插、轻重起伏、纵横交错、收放开合、敧正相生、疏密虚实、行气变化、营造焦点"等几方面解读《寒食帖》的章法，有助于进一步理解尚意书风的真谛。

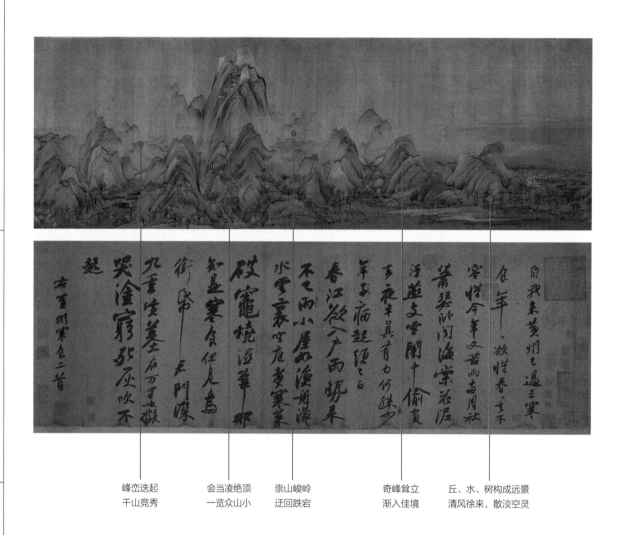

峰峦迭起
千山竞秀

会当凌绝顶
一览众山小

崇山峻岭
迂回跌宕

奇峰耸立
渐入佳境

丘、水、树构成远景
清风徐来，散淡空灵

《寒食帖》情感变化竖向图

（一）字组构成

　　两字及以上成字组，下面十一个字组涉及取势、收放、欹正、断连、远近、开合、穿插、错落等空间元素。行气、幅面的空间变换皆源于字组的变化。

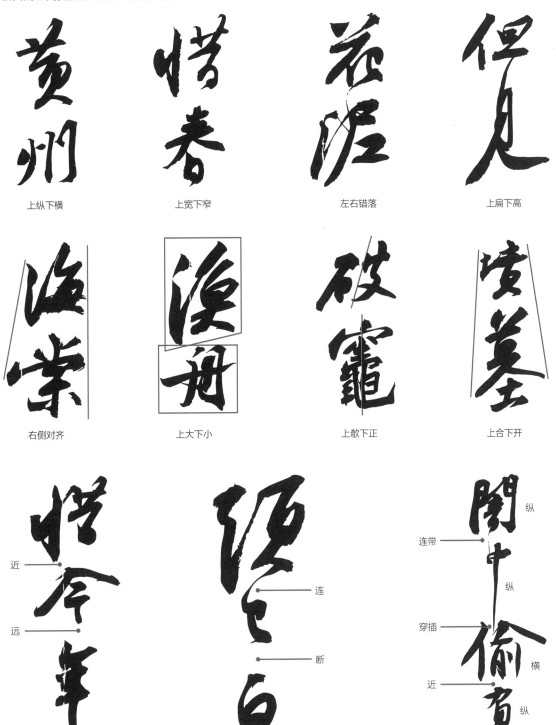

（二）大小穿插

　　《寒食帖》中字形大小不一、比例夸张，最大的"竈"与最小的"已"所占面积相差超过20倍。"年""中""葦""帋"四个字的长竖夸张，"帋"字的高度几乎占了画幅高度的一半。硕大超长的字形极易形成视觉焦点，设定新的视觉关系。

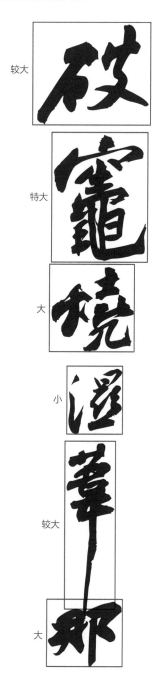

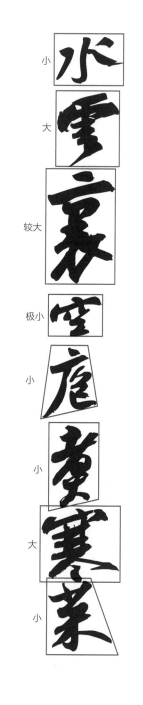

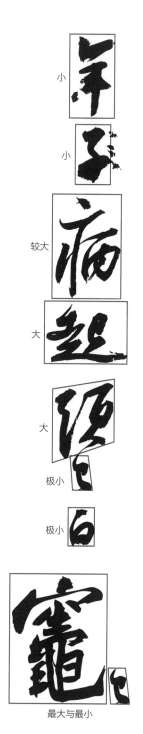

最大与最小

（三）轻重起伏

　　第一组"寒、墓、哭、堻（涂）、窍（穷）"五个字重笔、重墨，线条粗厚，字形较大，呈现厚重压迫之势。第二组"知、是、鸟、九、重、死、灰"七个字仍用重笔，但字形稍小，厚重感减弱。第三组"食、见、墳、擬（拟）、不"进一步收缩，字势较轻。第四组"但、在、万、里、也、吹"无论字势还是用笔，皆属最轻。字势与墨色的轻重变化，使画面有强烈的起伏纵深感。

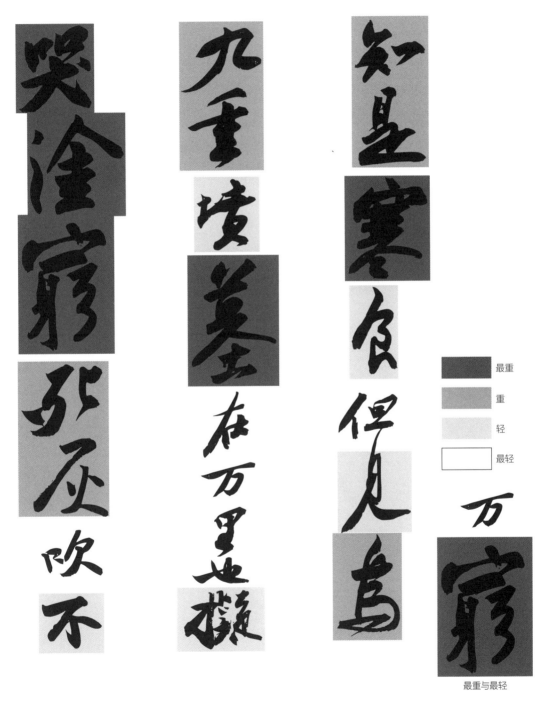

最重

重

轻

最轻

最重与最轻

（四）纵横交错

　　字呈纵势，挺拔伟岸；字呈横势，宽博稳定。苏东坡的作品中，横势较多，取汉隶之法。在《寒食帖》中，常见纵横之势的极限处理，如"年、中、葦、帋、秋、卧、少、空、也"等。

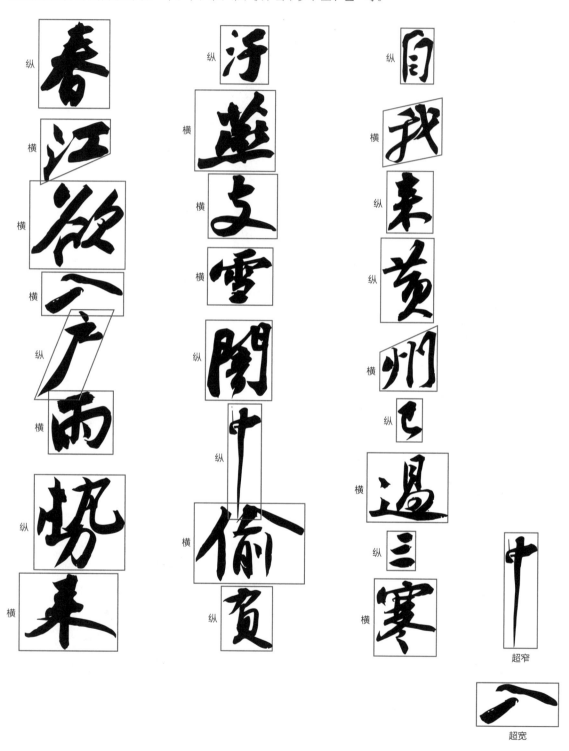

（五）收放开合

　　《寒食帖》共十七列，开合之法贯穿全文。单字开合、字组开合、行距开合，无处不在。开则放，合则收。收放之间，情绪跌宕。

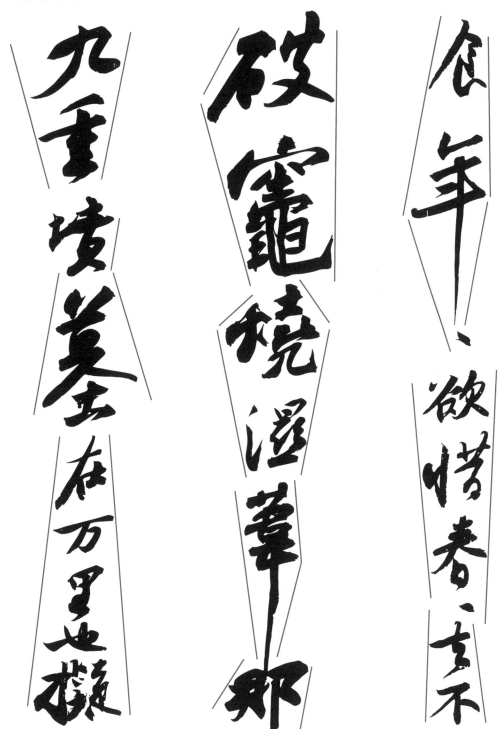

（六）欹正相生

欹，为倾斜、斜靠之意。正生端庄，欹生动态。欹正本为矛盾，若能欹正相生，正中有欹，欹中取正，则笔势变幻不定，险绝之处，妙趣横生。

上下单字的欹正变化，形成行气的左右摆动，从而产生节奏韵律感。

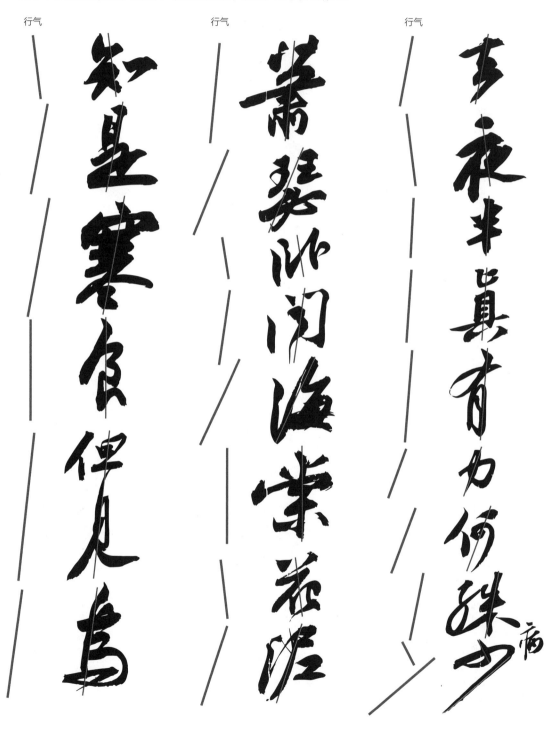

行气　　　　　行气　　　　　行气

（七）疏密虚实

疏生虚，密则实。疏与密、虚与实既相对，又相生。细线条飘逸柔韧，结体疏朗通透，如"年、銜、帚"等。粗线条厚实圆润，结体密集重叠、厚重磅礴，如"寒、門、深"等。在同一字中，也可虚实结合，粗细、轻重、疏密并用，如"食、惜、是、但、见"等。《寒食帖》中对疏密的应用达到了"疏可走马，密不透风"的境界。

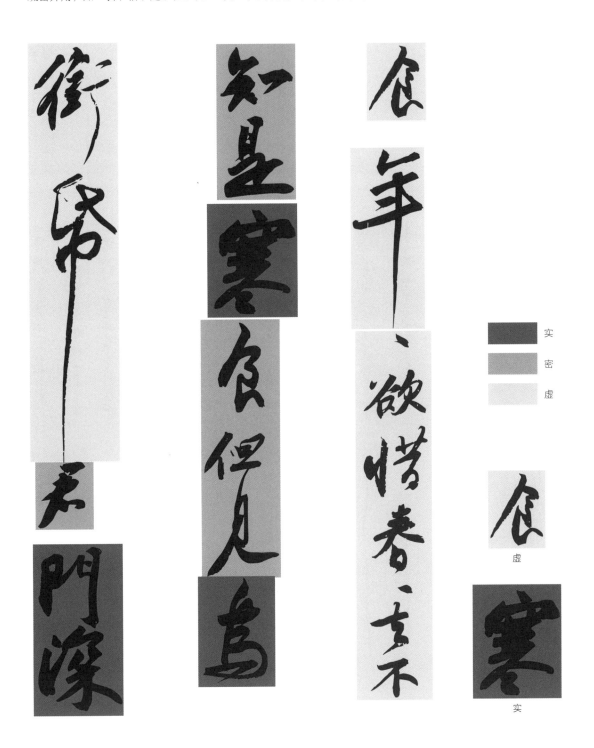

实

密

虚

虚

实

（八）行气变化

字组的欹正开合，形成行气的摆动。行气忌讳平行，强调韵律，避免做作、刻意安排。

行间距变化

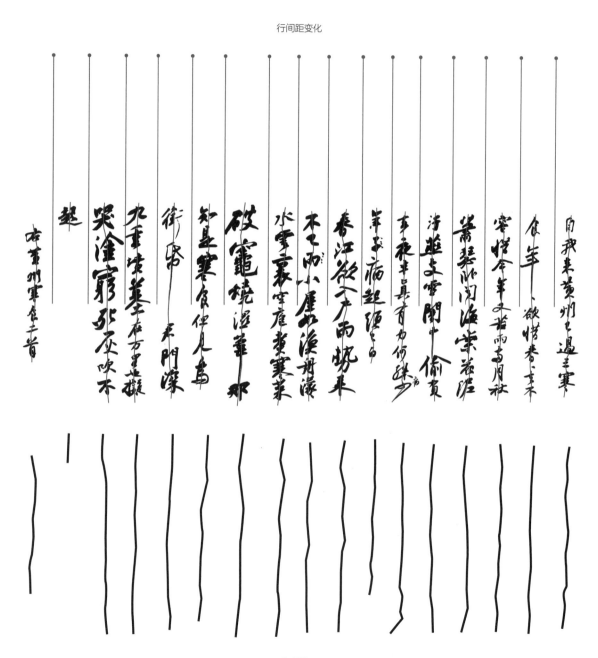

行轴线

（九）营造焦点

　　大小、纵横、轻重、欹正、疏密、虚实、枯湿的应用，目的是避免平淡，使作品中出现焦点区域，形成足够的视觉冲击力。万山磅礴必有主峰，作品中可出现多处焦点，但必有主次，焦点之间不能冲突互抢，须统一在整体布局之内。《寒食帖》中的几处焦点也是苏东坡的情绪高潮之处，此处笔墨厚重，结体夸张，为全帖之最。

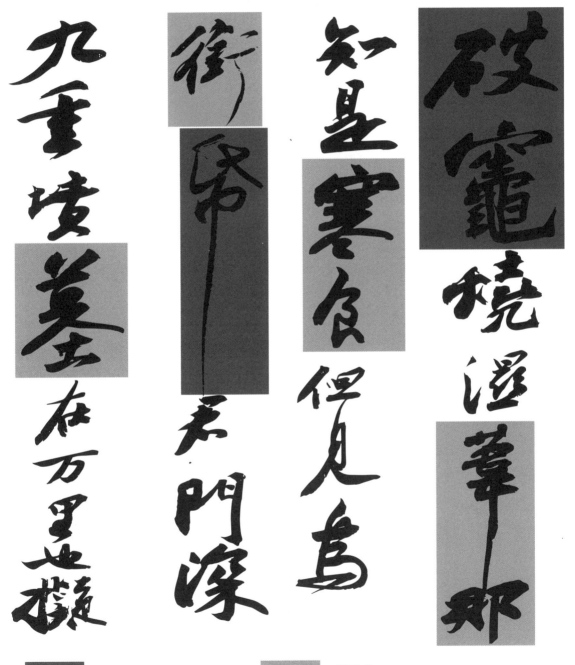

████　第一焦点　　　　　　　　████　第二焦点

六、

《寒食帖》逐字解析

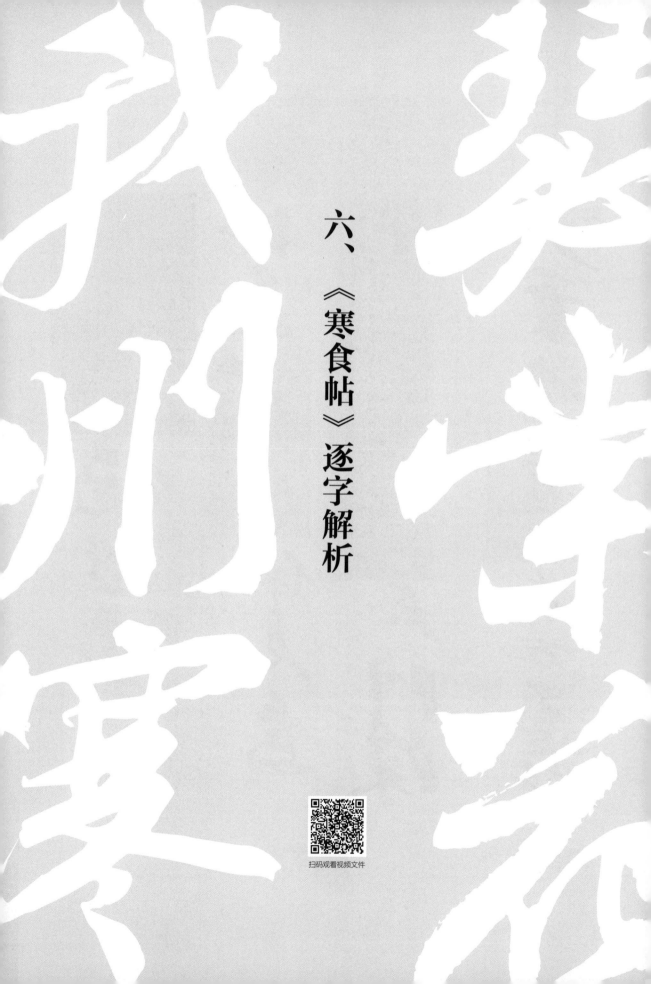

扫码观看视频文件

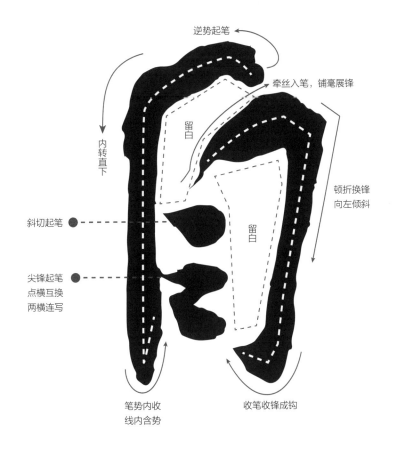

逆势起笔

牵丝入笔，铺毫展锋

留白

内转直下

斜切起笔

留白

顿折换锋
向左倾斜

尖锋起笔
点横互换
两横连写

笔势内收
线内含势

收笔收锋成钩

自

"自"字为独体结构，呈纵势，字形偏窄。

第一笔撇竖连写，藏锋逆势起笔，中锋行笔，收笔含势。右侧横折尖入尖收，三横以点法书写，位置靠左，重心靠下。

字势左正右斜，左下角密集，左上和右侧留白，形成疏密对比。

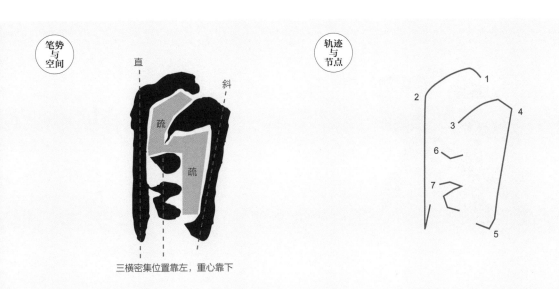

笔势
与
空间

直

斜

疏

疏

三横密集位置靠左，重心靠下

轨迹
与
节点

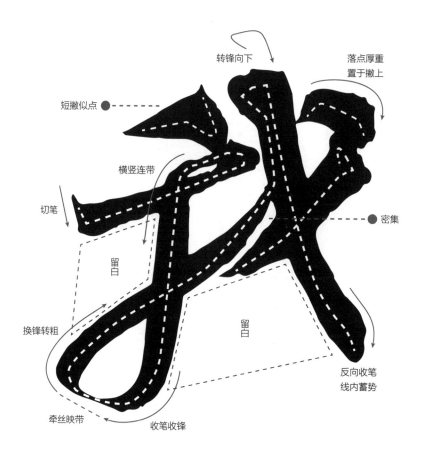

转锋向下

落点厚重
置于撇上

短撇似点

横竖连带

切笔

留白

密集

留白

换锋转粗

反向收笔
线内蓄势

牵丝映带

收笔收锋

我

"我"字为独体结构，呈横势，左低右高。

"我"字的长横写短且位置靠左，使"我"字更像左右结构。左侧部分横、竖、提连写，笔画交接处或虚接或实连，连续提按换锋，线条如飘带舞动。

左竖倾斜，与右侧斜钩相向，形成上收下放的开合之势。左侧部分位置靠下，右侧部分位置靠上，高低错落。

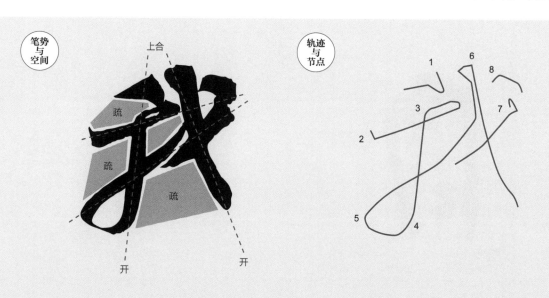

笔势
与
空间

上合

疏

疏

疏

开 开

轨迹
与
节点

1 6

8

3 7

2

5 4

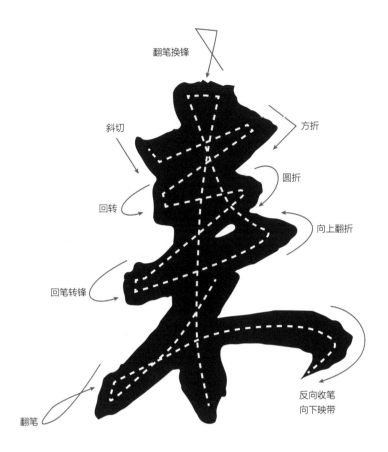

翻笔换锋

斜切

方折

圆折

回转

向上翻折

回笔转锋

反向收笔
向下映带

翻笔

来

"来"字为独体结构，呈纵势，上收下放。

斜切起笔，横竖连写，行笔时在转折节点处换锋回转。底部的撇捺一笔完成，撇收捺放。最后一笔反捺顺势收锋，向下映带。

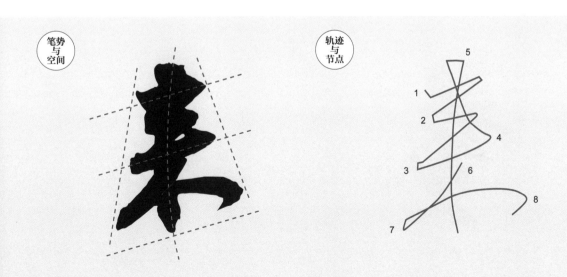

笔势
与
空间

轨迹
与
节点

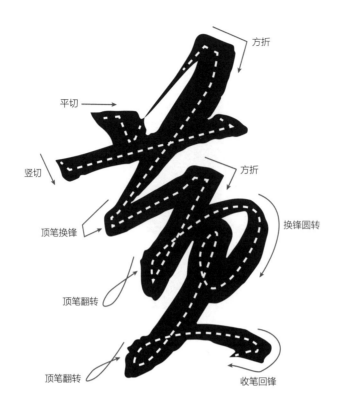

方折

平切

竖切

方折

换锋圆转

顶笔换锋

顶笔翻转

顶笔翻转

收笔回锋

黄

"黄"字为上下结构，呈纵势。

整体用笔以方笔为主，有碑的韵味。起笔及几处转折均用到了切笔。转折节点处动作清晰，提按节奏很强。

字形中轴线先右后左，换向摆动。左侧轮廓线随中轴线摆动。右侧轮廓线则呈弧形，使字势方圆兼备。

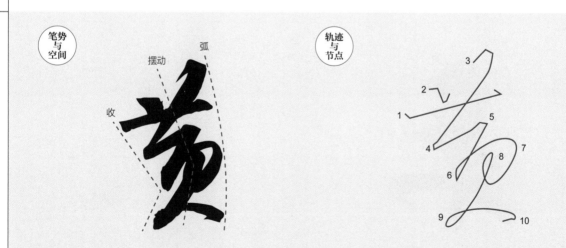

笔势与空间

摆动　弧

收

轨迹与节点

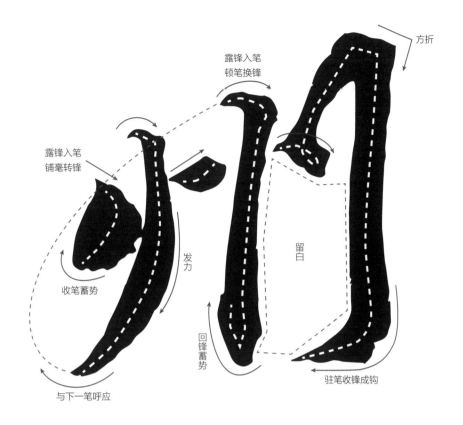

方折

露锋入笔
顿笔换锋

露锋入笔
铺毫转锋

收笔蓄势

留白

发力

回锋蓄势

驻笔收锋成钩

与下一笔呼应

州

"州"字为独体结构，呈横势，左低右高。

"州"字的三个点变化丰富。第一点粗厚，笔势向左；第二点呈横势，略向上扬；第三点笔势向右下，与竖钩连写。

三点位置靠上，使底部空间疏朗。

字形底部边线接近水平，顶部边线逐渐增高。

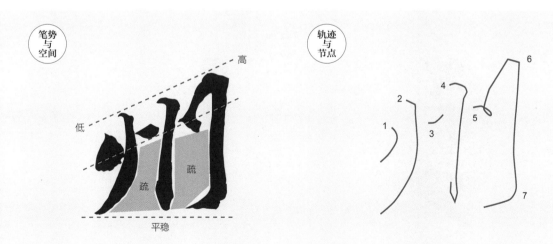

笔势与空间

高

低

疏

疏

平稳

轨迹与节点

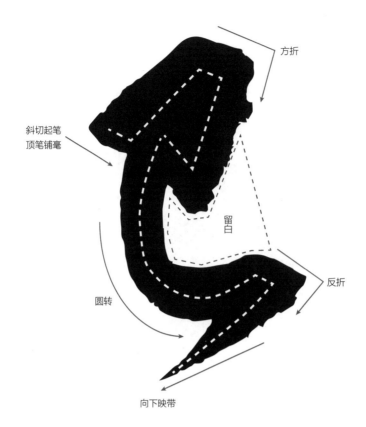

方折

斜切起笔
顶笔铺毫

留白

反折

圆转

向下映带

已

"已"字为独体结构，呈纵势，字形较窄。

斜切起笔，线条很粗，转折清晰果断。竖弯钩折笔圆转，最后反折出锋，向下映带。

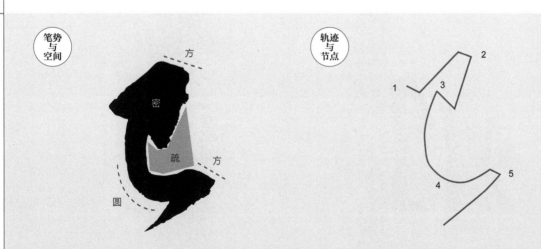

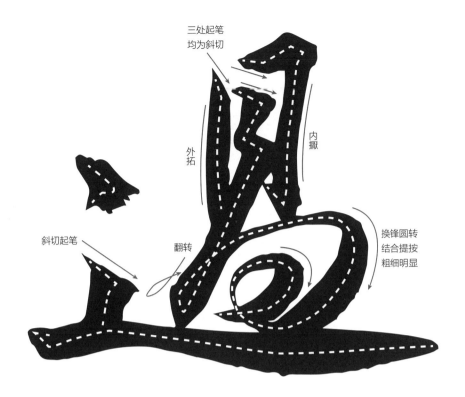

過（过）

"過"字为半包围结构，呈横势，上窄下宽。

"過"字起笔多用斜切，干净锐利。行笔时中侧结合，笔意连贯，结合提按，使线条粗细变化丰富且微妙。

"咼"收紧收窄，走之底则打开呈横势。最后一笔平捺舒展，稳稳托住字势。

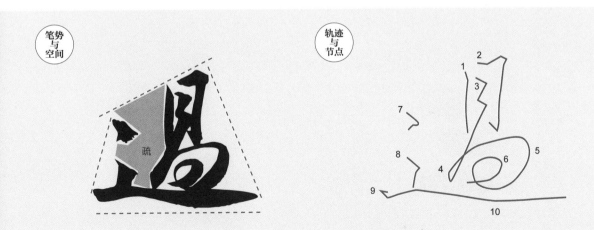

起笔各不相同

左右错落

三

"三"字为独体结构。

简单的三横，起笔、行笔、收笔各有姿态。左右轮廓线及轴线的变化，使三字丰腴而不失灵动。

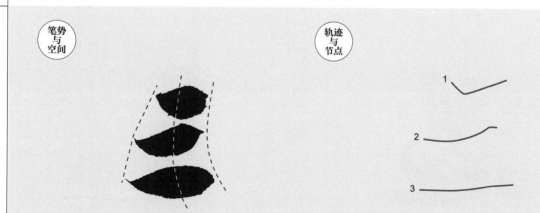

笔势与空间

轨迹与节点

1

2

3

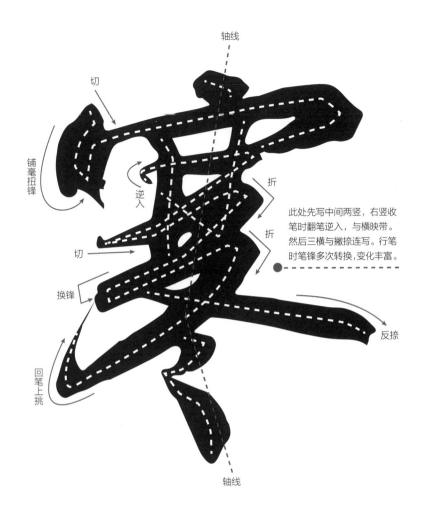

此处先写中间两竖，右竖收
笔时翻笔逆入，与横映带。
然后三横与撇捺连写。行笔
时笔锋多次转换，变化丰富。

寒

"寒"字为上下结构。

"寒"字中轴线摆动，先左后右，为折线，摇曳生姿。

中宫收紧，笔画密集，左右留白。最后两点连写，一小一大，笔势向下。

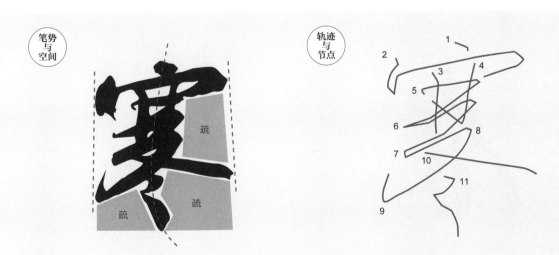

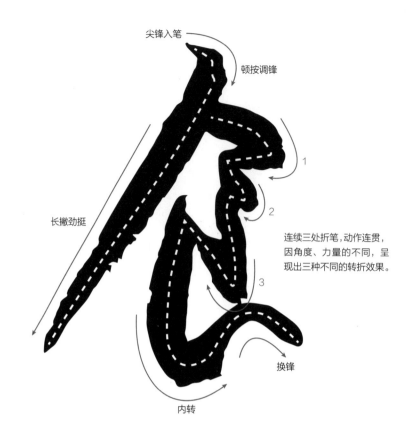

尖锋入笔

顿按调锋

长撇劲挺

1

2

连续三处折笔,动作连贯,
因角度、力量的不同,呈
现出三种不同的转折效果。

3

换锋

内转

食

"食"字为上下结构,呈纵势,偏草书字法。

长撇夸张,底部几乎与字的底边平齐。其余笔画连写,一笔完成。

整体字形上收下放,疏密相间。

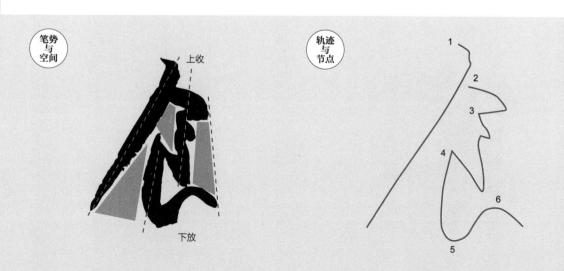

笔势
与
空间

上收

下放

轨迹
与
节点

1

2

3

4

5

6

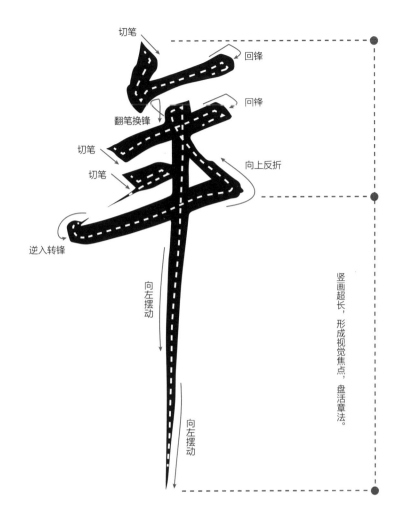

年

"年"字为独体结构，呈纵势。

"年"字以方笔为主，三处起笔均为斜切入纸，最后一笔横画结束时反折向上，然后翻笔换锋写长竖。

竖画比例夸张，其长度几乎占字形总高的三分之二，从而形成视觉焦点，盘活章法。

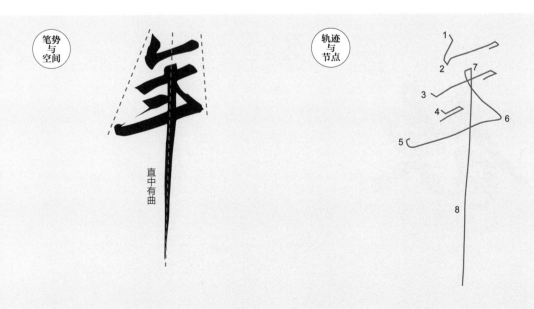

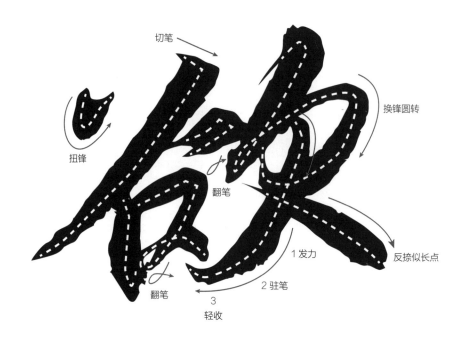

切笔

扭锋

换锋圆转

翻笔

1 发力

2 驻笔

反捺似长点

翻笔

3
轻收

欲

"欲"字为左右结构，呈横势，左低右高，左右穿插。

"欲"字强调三撇的书写，弱化其他笔画。虽然三撇接近平行，但笔法不同，形态各异。

"谷"上开下合，"欠"上收下放，二者紧密穿插。

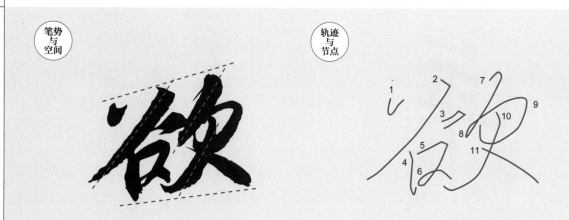

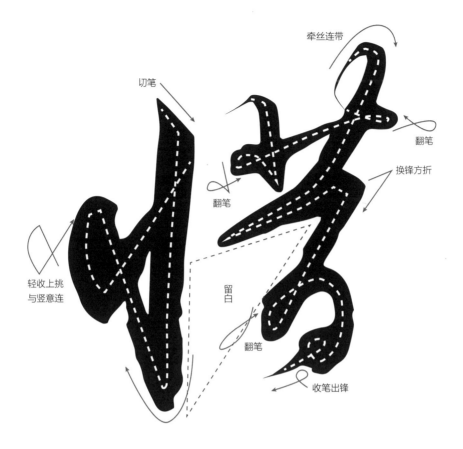

牵丝连带

切笔

翻笔

换锋方折

翻笔

轻收上挑
与竖意连

留白

翻笔

收笔出锋

惜

"惜"字为左右结构，左低右高，斜势明显。

竖心旁以斜切起笔，回锋反折，再次翻笔写点，与右侧"昔"竖画牵丝连带。"昔"一笔完成，行笔过程中多次翻笔，最后收笔出锋，向下映带。

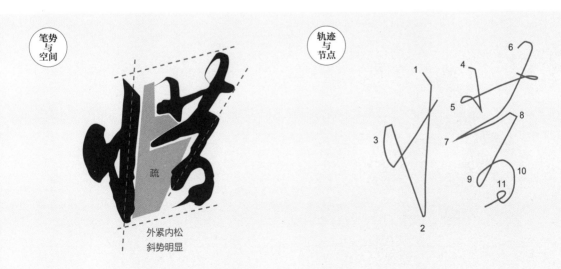

笔势
与
空间

疏

外紧内松
斜势明显

轨迹
与
节点

1
4
6
5
3
7
8
9
11
10
2

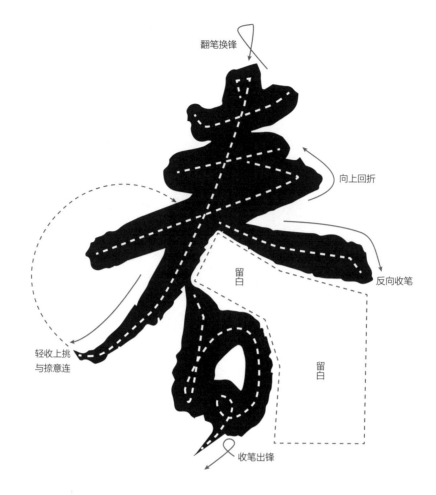

翻笔换锋

向上回折

反向收笔

留白

留白

轻收上挑
与捺意连

收笔出锋

春

"春"字为上下结构，呈斜势，疏密对比明显。

三横长短不一，方向不同。斜撇写得很长，重起轻收上挑，与下一笔意连。捺画反向收笔，笔势向下。

春字头紧密，笔画重叠。"日"靠左下，与春字头之间留出很大的空间。

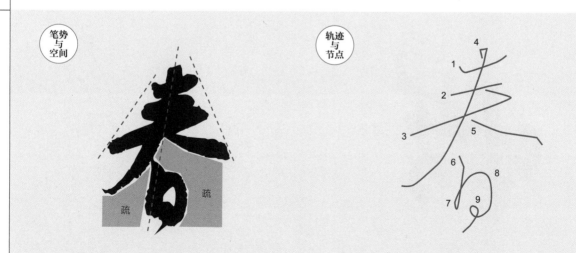

笔势
与
空间

疏

疏

轨迹
与
节点

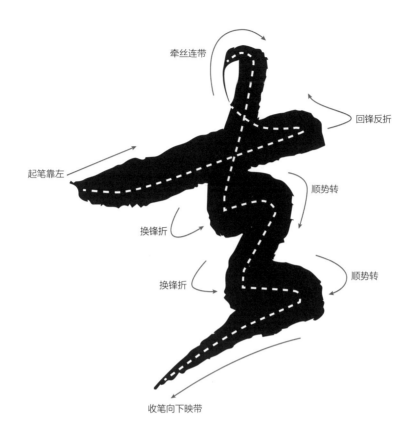

牵丝连带

回锋反折

起笔靠左

顺势转

换锋折

换锋折

顺势转

收笔向下映带

去

"去"字为独体结构，左疏右密。

"去"字一笔完成，动作连贯。横画的书写动作简洁，收笔时回锋反折向上，顺势调锋向下，连续转折完成其余笔画。

最后一笔夸张，收笔很长，向下映带，同时在字的左侧形成留白。

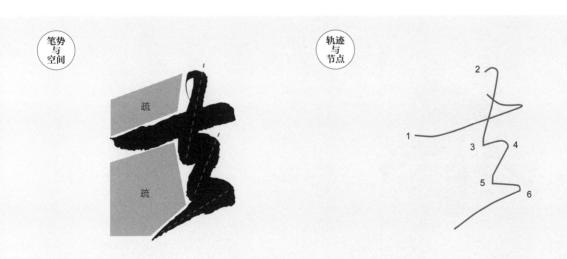

笔势
与
空间

疏

疏

轨迹
与
节点

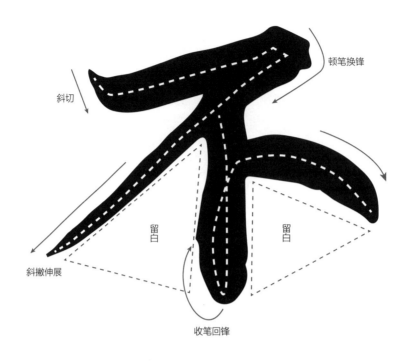

斜切

顿笔换锋

留白

留白

斜撇伸展

收笔回锋

不

"不"字为独体结构。

横、竖、点三笔浑厚粗壮，斜撇处理得细长，粗细变化增加了字的灵动感。

整个字的重心向上提，底部空间疏朗。

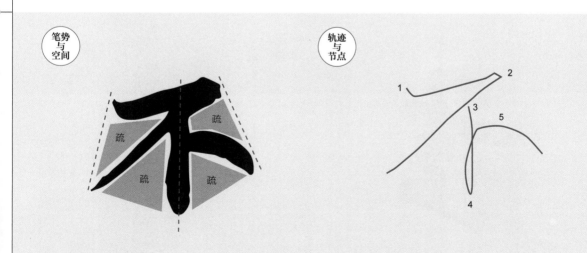

笔势
与
空间

轨迹
与
节点

疏　疏

疏

疏　疏

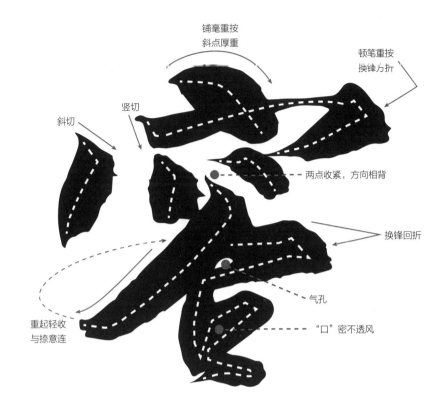

铺毫重按
斜点厚重

顿笔重按
换锋方折

斜切

竖切

两点收紧，方向相背

换锋回折

气孔

重起轻收
与捺意连

"口"密不透风

容

"容"字为上下结构。

"容"字用笔厚重。宝盖的横线重起轻收，粗细对比夸张。其他几处折笔节奏感很强，重按换锋，棱角分明。

"谷"两点收紧，距离很近，"口"密不透风，撇捺与"口"之间留一处气孔，似黑暗中的一点光，尤为可贵。

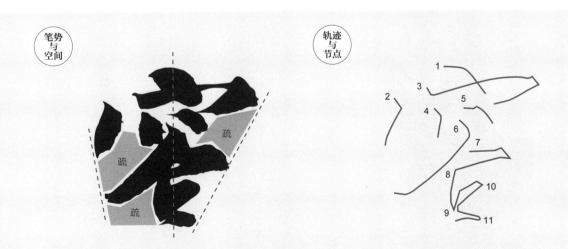

笔势
与
空间

疏

疏

疏

轨迹
与
节点

1

2

3

4

5

6

7

8

9

10

11

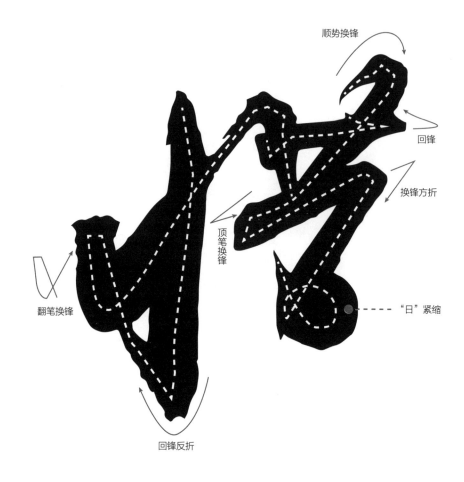

顺势换锋

回锋

换锋方折

顶笔换锋

翻笔换锋

"日"紧缩

回锋反折

惜

"惜"字为左右结构。这是《寒食帖》中出现的第二个"惜"字。

与第一个"惜"字相比，这个字更为紧凑，用笔简洁爽利。竖心旁重心靠下，"昔"靠上，"日"笔画紧缩。

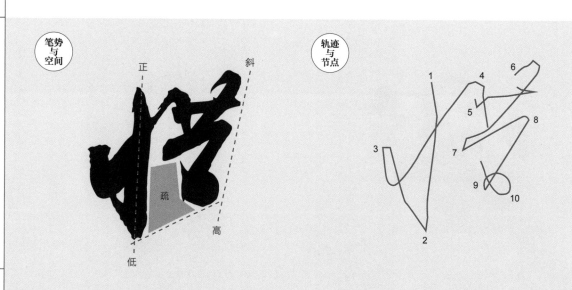

笔势与空间

正 斜

疏

低 高

轨迹与节点

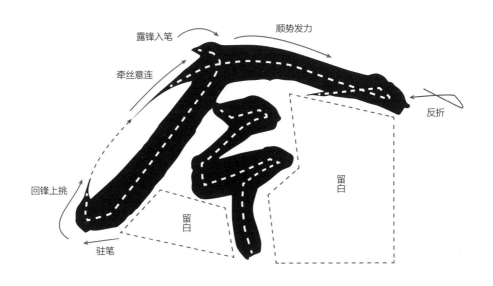

今

"今"字为独体结构，呈横势，左低右高。

人字头撇低捺高，横向伸展。点与横折则收紧收窄，左下角与右侧空间疏朗。

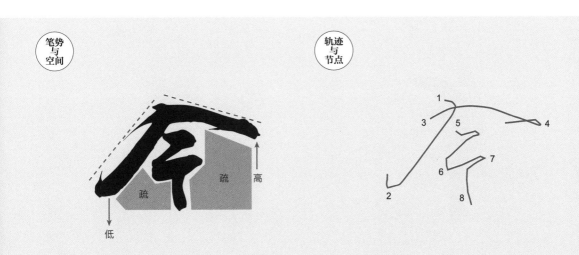

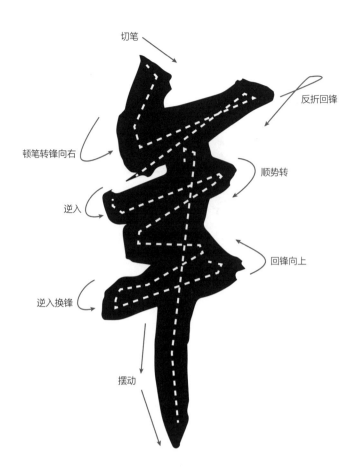

切笔

反折回锋

顿笔转锋向右

顺势转

逆入

回锋向上

逆入换锋

摆动

年

"年"字为独体结构，呈纵势，中宫紧密。

"年"字笔画重叠，字形收得很紧。中段三条横线长短不一，方向不同。竖画先左后右，有摆动之势。

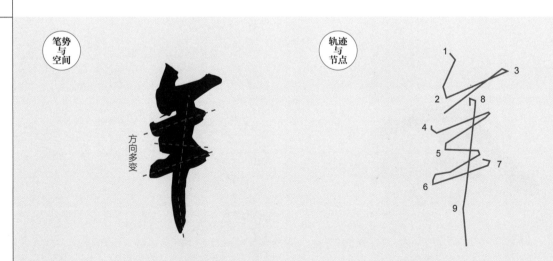

笔势与空间

方向多变

轨迹与节点

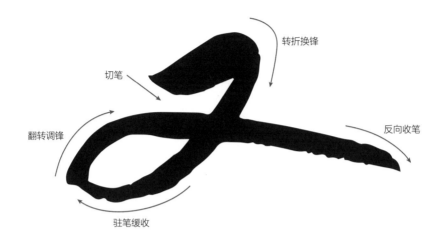

转折换锋

切笔

翻转调锋

反向收笔

驻笔缓收

又

"又"字为独体结构，呈横势，上收下放。

"又"字一笔完成，行笔过程中多次调锋、翻转，线条的粗细、轻重、虚实变化清晰可见。

笔势与空间

轨迹与节点

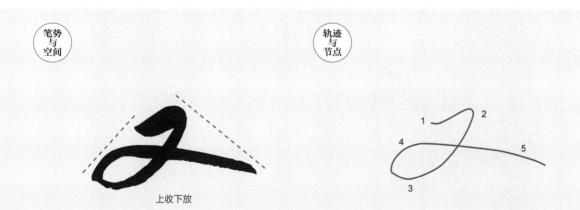

上收下放

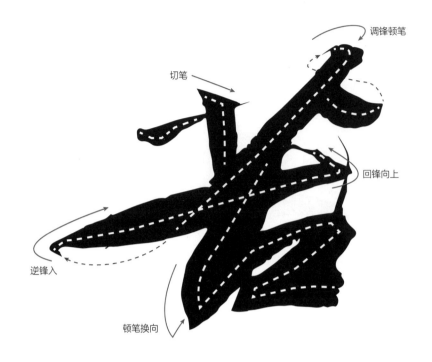

调锋顿笔

切笔

回锋向上

逆锋入

顿笔换向

苦

"苦"字为上下结构，呈横势，左疏右密。

"苦"字字形扁宽，整体用笔较重，提按对比强烈，局部点画夸张变形。

"古"长横似竹叶，重心靠左，中竖倾斜厉害。"口"重心偏右，形成左疏右密的空间关系。

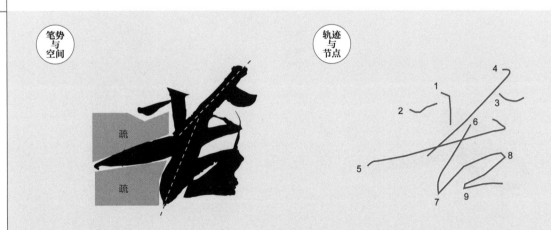

笔势与空间

轨迹与节点

疏

疏

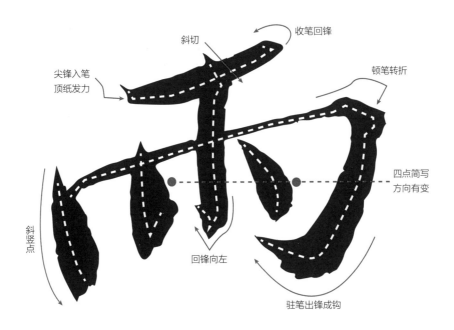

斜切
收笔回锋
尖锋入笔
顶纸发力
顿笔转折
四点简写
方向有变
斜竖点
回锋向左
驻笔出锋成钩

雨

"雨"字为独体结构，呈横势，疏密均匀。

"雨"字笔画起笔均露锋，主笔细而副笔粗。中间竖画缩短，左右四点以两点简写代替，中宫疏朗。

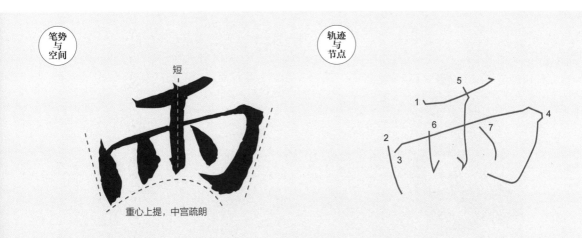

笔势
与
空间

短

重心上提，中宫疏朗

轨迹
与
节点

1 5
2 6 7 4
3

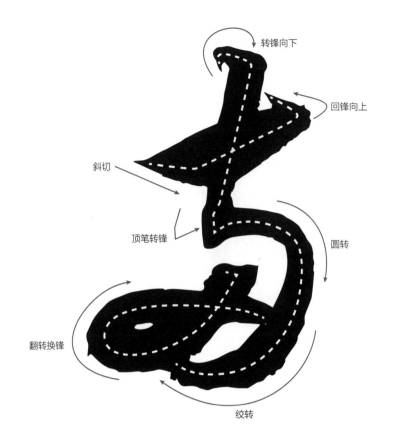

转锋向下

回锋向上

斜切

顶笔转锋

圆转

翻转换锋

绞转

两

"两"字为独体结构，呈纵势，中段疏朗。

"两"字取法章草。中锋、侧锋并用，可以清晰地看到笔锋的转换节点。

中段留白，上下较密。上窄下宽，重心偏右。

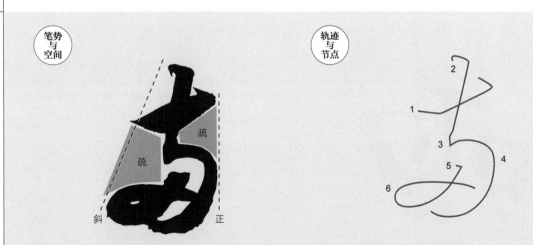

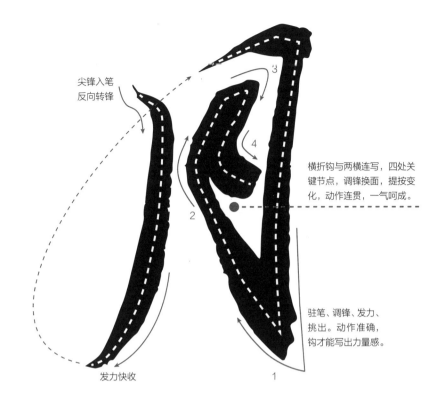

尖锋入笔
反向转锋

横折钩与两横连写，四处关
键节点，调锋换面，提按变
化，动作连贯，一气呵成。

驻笔、调锋、发力、
挑出。动作准确，
钩才能写出力量感。

发力快收

月

"月"字为独体结构，呈纵势，重心偏右。

"月"字写法经典，笔法和字法取法"二王"。

竖撇以尖锋曲头起笔，末段发力后快速收锋上挑，与右侧横画意连。横折钩写法夸张，重按快提翻折向上，与两
横连写，出现四次换锋调锋。

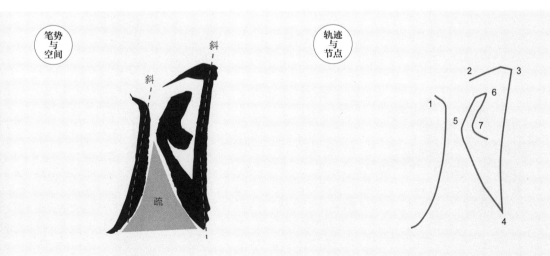

笔势与空间

轨迹与节点

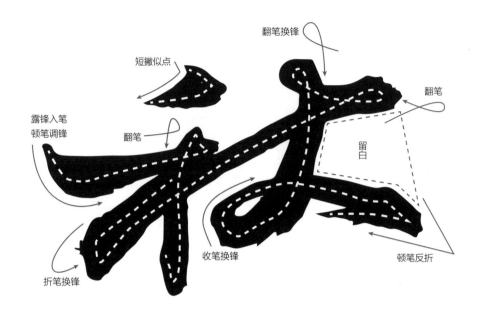

秋

"秋"字为左右结构，呈横势，左低右高。

禾木旁收紧，横、竖、撇相交于一点。"火"位置靠上，行笔过程中多次翻笔换锋，笔意连绵。

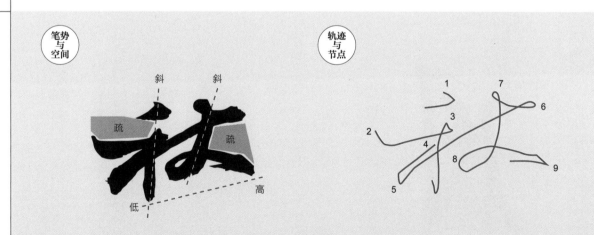

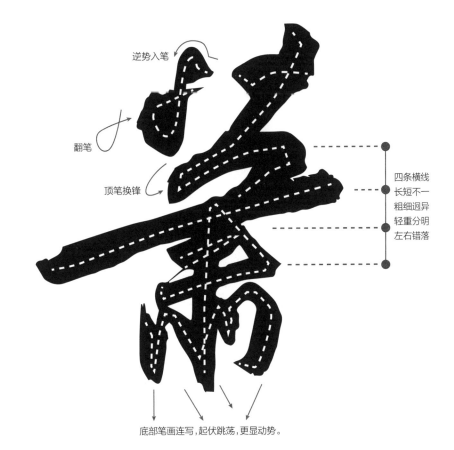

逆势入笔

翻笔

顶笔换锋

四条横线
长短不一
粗细迥异
轻重分明
左右错落

底部笔画连写，起伏跳荡，更显动势。

萧（萧）

"萧"字为上下结构，呈横势，左低右高。

"萧"字此种写法比较少见，草字头的处理打破常规，底部笔画做省减处理，与现代简体字接近。

整体用笔偏方，笔画连带较多，字形向右倾斜。

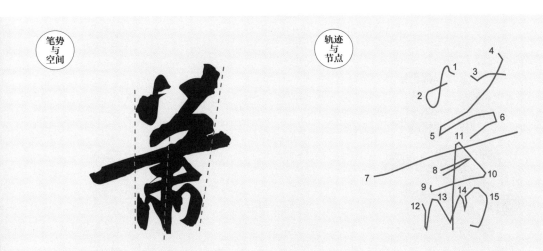

笔势与空间

轨迹与节点

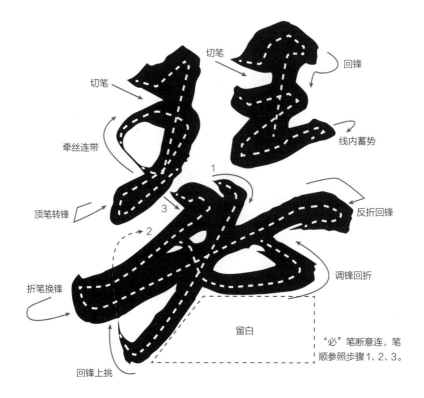

切笔
回锋
切笔
线内蓄势
牵丝连带
顶笔转锋
反折回锋
调锋回折
折笔换锋
留白
"必"笔断意连，笔
顺参照步骤1、2、3。
回锋上挑

瑟

"瑟"字为上下结构，呈斜势，上窄下宽。

两个"王"左轻右重，左放右收，左低右高。

"必"一气呵成，笔顺可参照上图图示的步骤1、2、3。斜撇向左下极力伸展，其余笔画则横向打开，字形压得很扁，
形成很强的疏密对比。

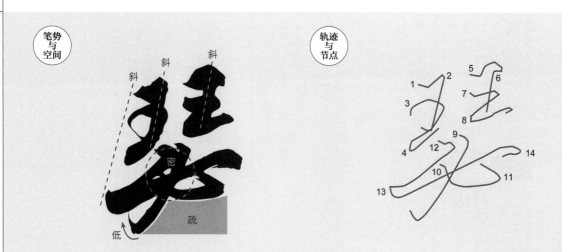

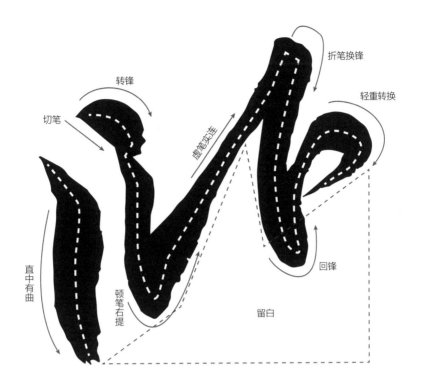

切笔

转锋

折笔换锋

轻重转换

虚笔实连

直中有曲

顿笔右提

回锋

留白

卧

"卧"字为左右结构，呈横势，左低右高。

"卧"字取法草书，结体精简，已看不出明显的笔画形态，线条写意。

最左侧的竖画独立，位置极低。其余笔画一笔完成，笔意连绵，位置靠上，形成左右落差，取势险绝。

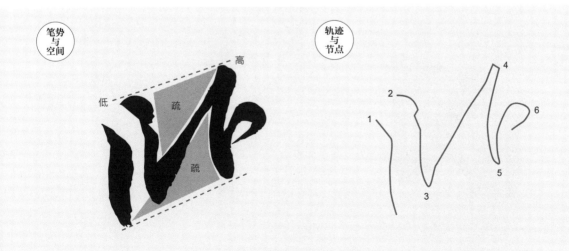

笔势与空间

高

低

疏

疏

轨迹与节点

1 2 3 4 5 6

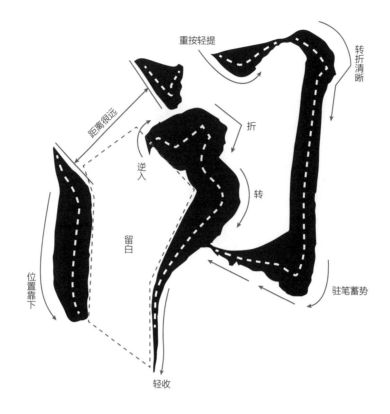

重按轻提

转折清晰

距离很远

折

逆入

转

留白

位置靠下

驻笔蓄势

轻收

闻

"闻"字为上三包围结构。

门字框左竖位置靠下,点与横折钩位置靠上,形成聚散关系。"耳"为草法,起笔厚重,铺毫重按,收笔转轻向下映带,在宽阔的门字框内成为视觉焦点。

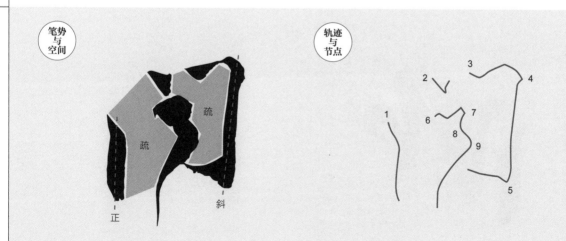

笔势与空间

疏

疏

正

斜

轨迹与节点

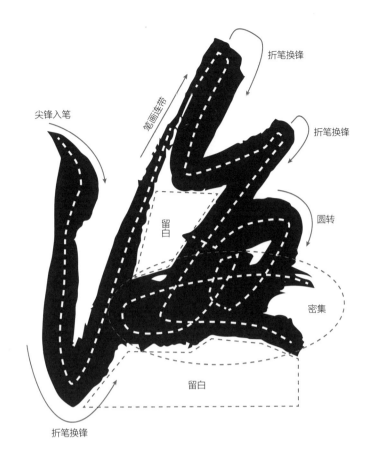

尖锋入笔

笔画连带

折笔换锋

折笔换锋

圆转

留白

密集

留白

折笔换锋

海

"海"字为左右结构,左低右高。

"海"字的用笔不复杂,妙在空间营造。左右两部分结构高低错落,纵向的五条斜线凌厉迅疾。"母"笔画紧缩,形成"疏可走马,密不透风"的强烈对比。

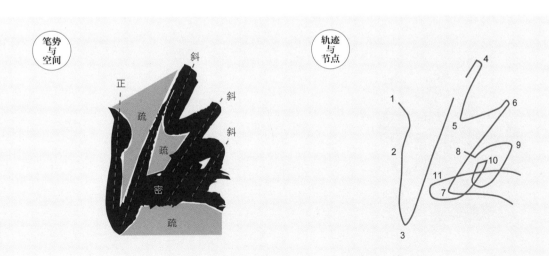

笔势与空间

正 斜

疏 斜

疏 斜

密

疏

轨迹与节点

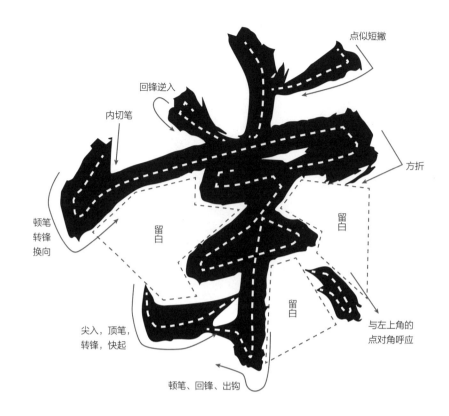

点似短撇

回锋逆入

内切笔

方折

顿笔
转锋
换向

留白

留白

尖入，顶笔，
转锋，快起

留白

与左上角的
点对角呼应

顿笔、回锋、出钩

棠

"棠"字为上下结构，内紧外松。

"棠"字结体取法章草，"口"以横线代替。字的轴线靠右侧，党字头下面左侧留出较大空间。"木"的撇捺以两点代替，与党字头的两点形成四点对称，有很强的呼应关系。

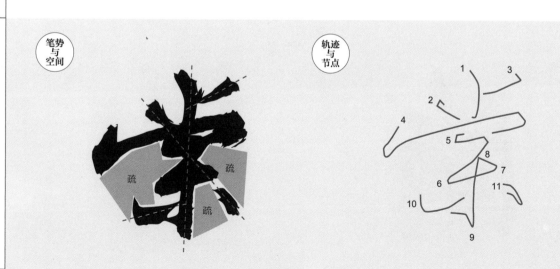

笔势
与
空间

疏

疏

疏

轨迹
与
节点

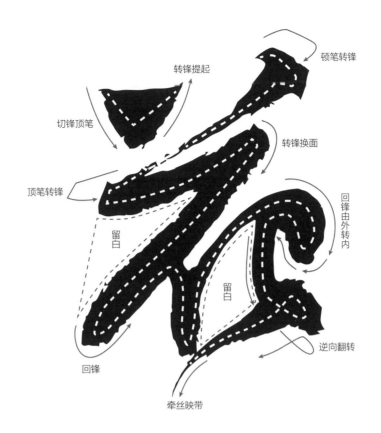

转锋提起　　　　　　　　　　顿笔转锋

切锋顶笔　　　　　　　　　　转锋换面

顶笔转锋　　　　　　　　　　回锋由外转内

留白

留白

回锋

逆向翻转

牵丝映带

花

"花"字为上下结构，动感十足，散而不乱。

"花"字写出了绽放的意态，贵在用笔。

草字头用笔方硬利落，"化"的斜撇如对角分割线，将"花"字分成两部分，其余笔画一笔完成。回锋翻转由外转内，并再次逆向翻转收笔，引出牵丝与"泥"字映带。

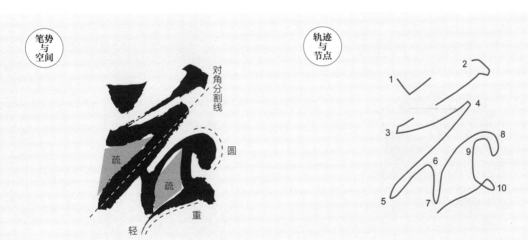

笔势与空间

对角分割线

疏

疏

圆

重

轻

轨迹与节点

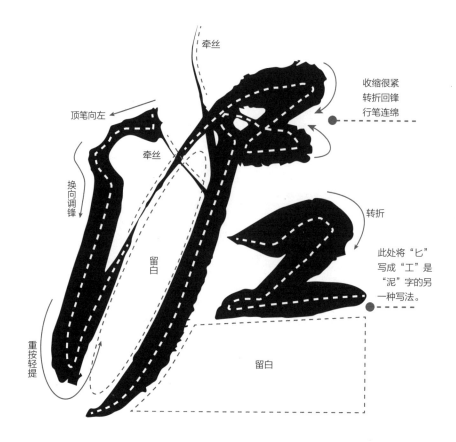

牵丝

收缩很紧
转折回锋
行笔连绵

顶笔向左

牵丝

换向调锋

转折

此处将"匕"
写成"工"是
"泥"字的另
一种写法。

留白

重按轻提

留白

泥

"泥"字为左右结构，左低右高。

"花泥"为字组，"泥"字妖娆多姿，在《寒食帖》中是牵丝最多的一个字。牵丝入纸，反向游走，突然切锋顶纸写三点水，然后回锋向右，笔意不停，完成尸字头。

行笔时先从轻到重，再从重转轻的极端变化，反映出苏东坡此时的跌宕心境。

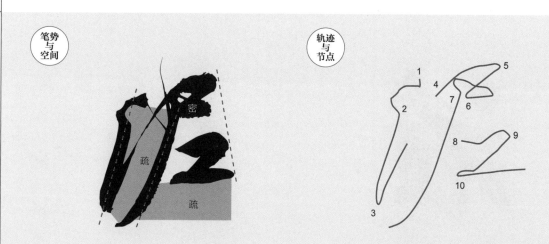

笔势
与
空间

轨迹
与
节点

密

疏

疏

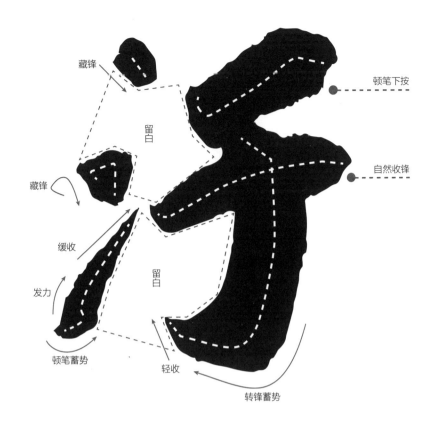

汙（污）

"汙"字为左右结构，左轻右重。

"汙"同"污"。三点水向右倾斜，"于"写得厚重，托住整个字势。整体用笔以中锋为主，结体宽博，颇有颜真卿之风。

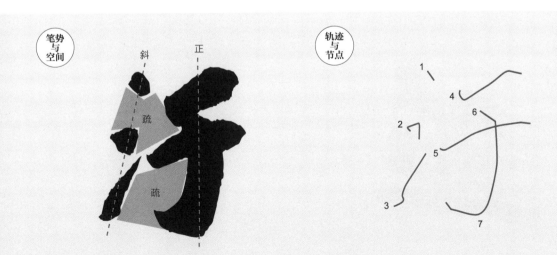

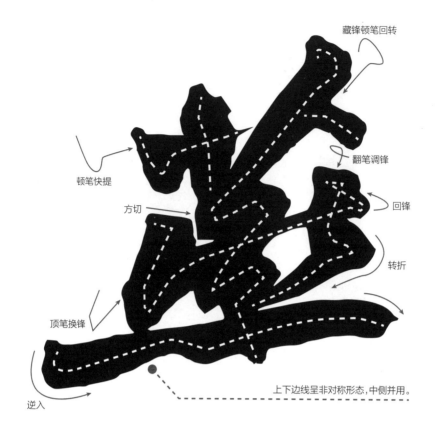

藏锋顿笔回转

翻笔调锋

回锋

方切

转折

顿笔快提

顶笔换锋

逆入

上下边线呈非对称形态，中侧并用。

燕

"燕"字为上中下结构，中宫紧密，上收下放。

"廿"占比较大；中段结构简写，笔势收紧；底部四点连写，位置靠左。字的重心偏右，左侧留白。

用笔以方为主，线条厚重，提按清晰。

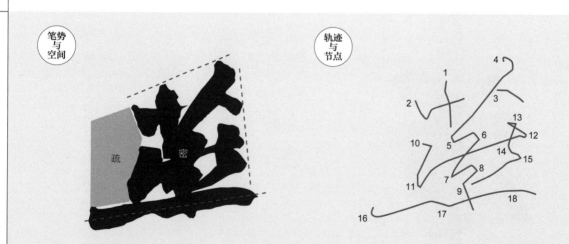

笔势
与
空间

疏　密

轨迹
与
节点

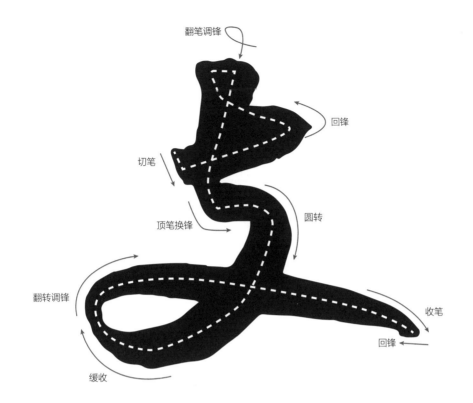

翻笔调锋

回锋

切笔

圆转

顶笔换锋

翻转调锋

收笔

回锋

缓收

支

"支"字为上下结构，呈金字塔状，上收下放。

"支"字一笔完成，在行笔过程中完成笔锋转换。提按力量不同，使线条的粗细、轻重变化微妙而有韵律。

"支"字上半部分收得很紧，下半部分完全放开，重心靠下，疏密对比强烈。

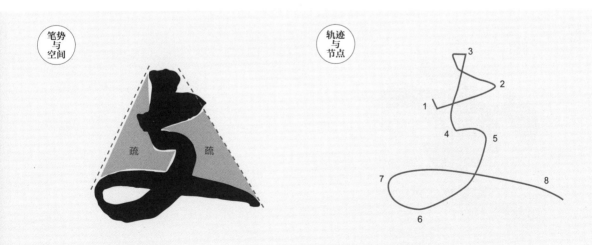

笔势与空间

疏　疏

轨迹与节点

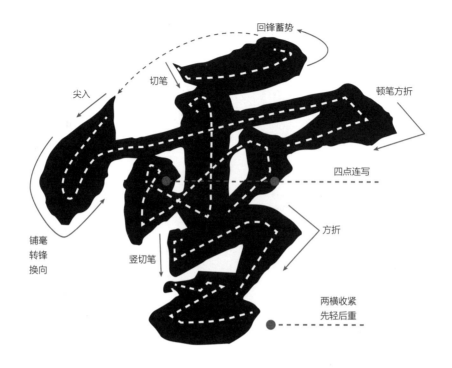

回锋蓄势

切笔

尖入

顿笔方折

四点连写

方折

铺毫
转锋
换向

竖切笔

两横收紧
先轻后重

雪

"雪"字为上下结构，呈倒三角形，上宽下窄。

雨字头横向打开，四点连写，中宫收紧。"彐"收得更紧，弱弱地置于底部。

雨字头短横靠右，左点加重，"彐"重心靠左，但并未感觉字势不稳，错位布局反而产生奇趣。

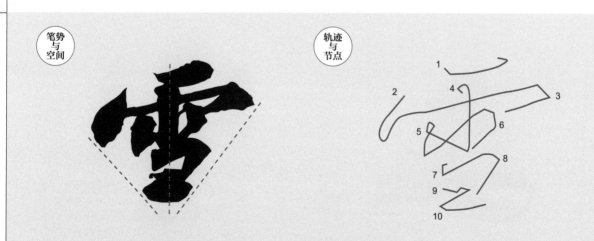

笔势
与
空间

轨迹
与
节点

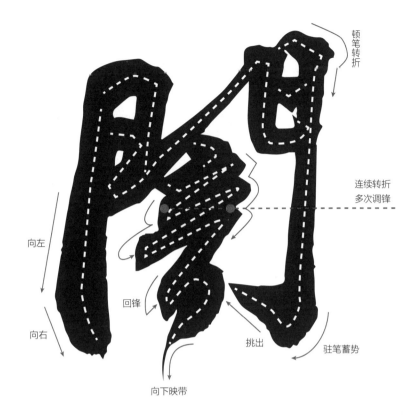

顿笔转折

连续转折
多次调锋

向左

向右

回锋

挑出

驻笔蓄势

向下映带

闇（暗）

"闇"是"暗"的异体字，为上三包围结构。

"門"呈斜四边形，左低右高，线条厚重硬朗。"音"收缩，线条叠在一起，密不透风，但是行笔的节点及转折关系交代得非常清晰，收笔时拖锋出牵丝，向下一个字映带。

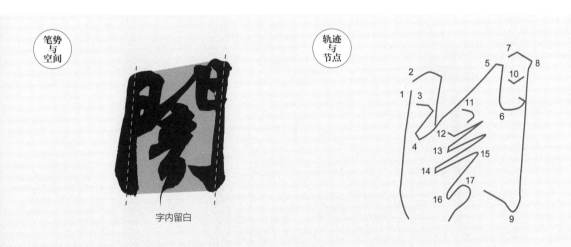

笔势与空间

字内留白

轨迹与节点

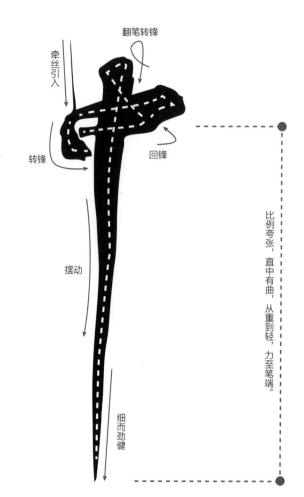

翻笔转锋
牵丝引入
转锋
回锋
摆动
细而劲健

比例夸张，直中有曲，从重到轻，力至笔端。

中

"中"字为独体结构，中竖超长，比例夸张。

中竖为神来之笔，从重到轻，左右摆动，直中有曲，细而劲健，力至笔端。

笔势与空间

重心上移

轨迹与节点

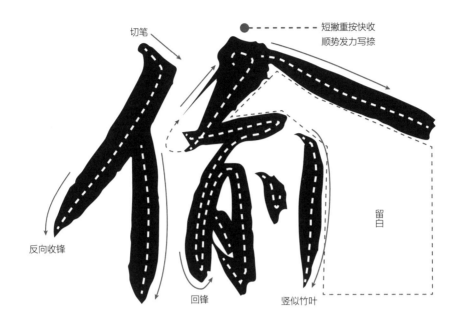

切笔

短撇重按快收
顺势发力写捺

反向收锋

回锋

竖似竹叶

留白

偷

"偷"字为左右结构，呈横势。

"俞"结构左右错落，人字头靠右，下面部件靠左，右下方形成极大的留白空间——意料之外出奇趣。

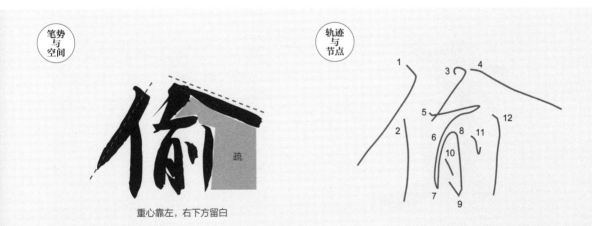

笔势与空间

疏

重心靠左，右下方留白

轨迹与节点

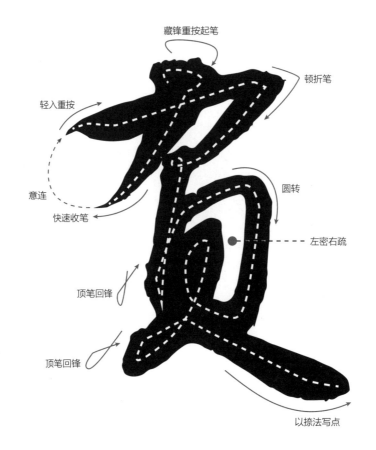

藏锋重按起笔

顿折笔

轻入重按

意连

快速收笔

圆转

左密右疏

顶笔回锋

顶笔回锋

以捺法写点

负

"负"字为上下结构，呈纵势，左高右低。

藏锋重按起笔写撇，快速收笔向上映带写横折，其余笔画一笔完成。"贝"左侧收紧，右侧舒展。最后以捺法写点，向右伸展，打破平衡。

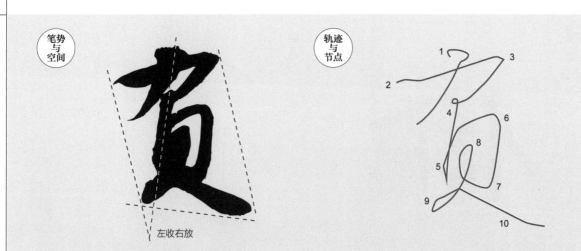

笔势与空间

轨迹与节点

左收右放

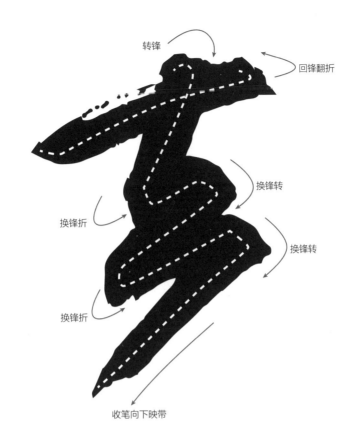

转锋　回锋翻折

换锋转

换锋折

换锋转

换锋折

收笔向下映带

去

"去"字为独体结构，斜势明显，内紧外松。

"去"字以方笔为主，线条厚重硬朗，转折清晰果断。

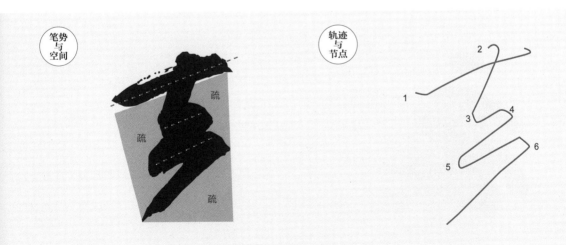

笔势与空间

疏

疏

疏

轨迹与节点

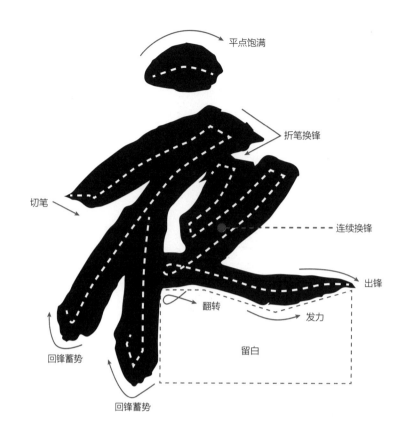

平点饱满

折笔换锋

切笔

连续换锋

出锋

翻转

发力

留白

回锋蓄势

回锋蓄势

夜

"夜"字为上下结构，上收下放，左低右高。

"夜"字以方笔为主，线条硬朗。中宫收紧，底部和右侧留白。

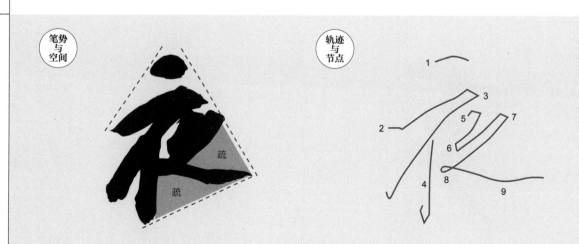

笔势与空间

疏

疏

轨迹与节点

1

2

3

5

7

6

4

8

9

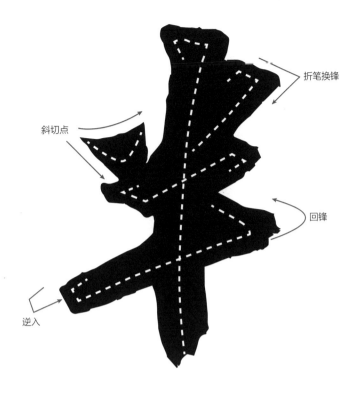

折笔换锋

斜切点

回锋

逆入

半

"半"字为独体结构，左疏右密。

"半"字有碑的韵味，多处出现方笔。字形收紧，重心靠右。中竖微曲，收笔率意。

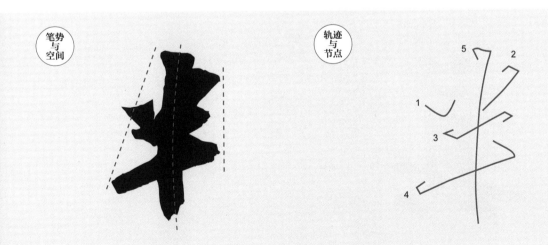

笔势与空间

轨迹与节点

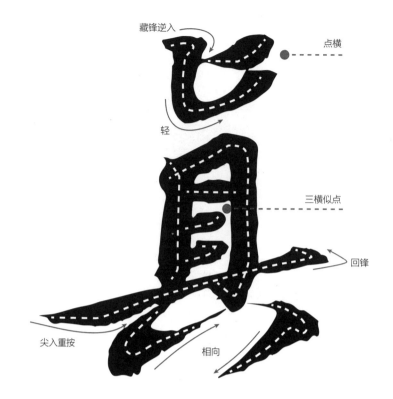

真

"真"字为上下结构，呈纵势，上收下放。

"真"字用笔细腻，四处短横皆用点法，形态灵动。长横尖入，重按起笔，收笔时反向回锋，向下一笔映带。底部两点相向，左右呼应。

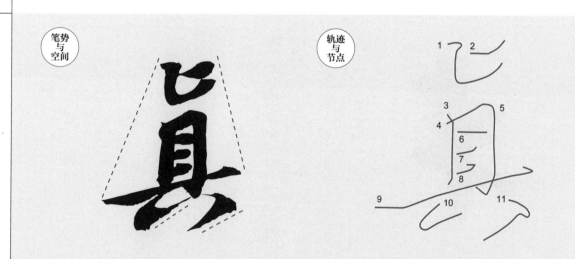

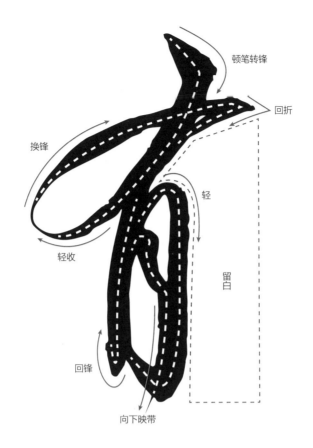

有

"有"字为上下结构，呈斜势，上放下收。

"有"字一笔完成，行笔过程中多次转锋换面，最后收笔夸张，向下映带，牵丝很长，与"力"相连。

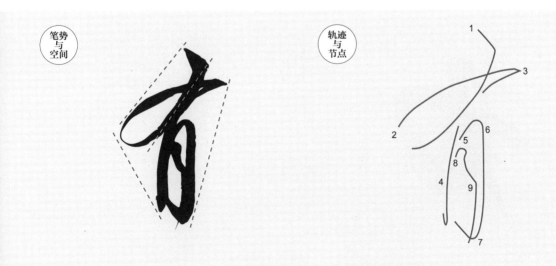

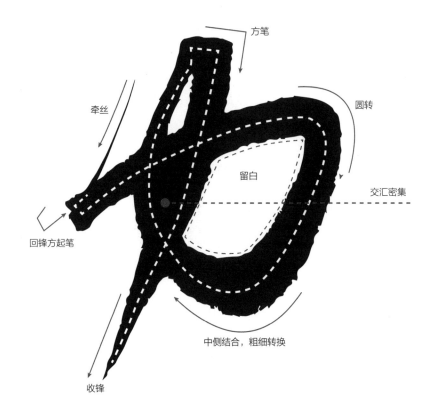

方笔

牵丝

圆转

留白

交汇密集

回锋方起笔

中侧结合，粗细转换

收锋

力

"力"字为独体结构，左密右疏。

"力"字方圆结合，一笔完成。左侧笔画交汇密集，右侧留白。收笔出锋，向下映带。

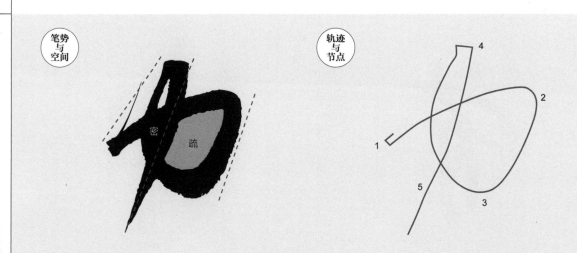

笔势
与
空间

密

疏

轨迹
与
节点

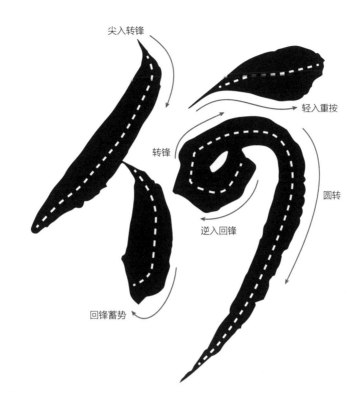

尖入转锋

转锋

轻入重按

逆入回锋

圆转

回锋蓄势

何

"何"字为左右结构，左正右斜。

"何"字线条朴厚，用笔灵动。单人旁撇长竖短，笔势稳定。"可"字为草书字法，短横轻入重按，形似游鱼。底部曲线逆入回锋，转锋翻转，拙中取巧，先收后放。

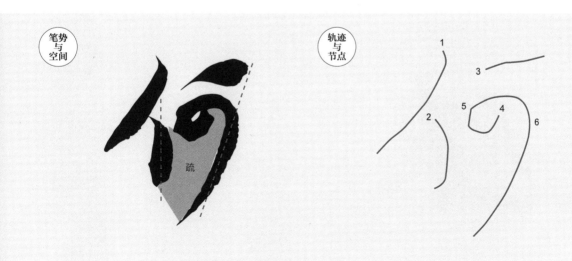

笔势与空间

疏

轨迹与节点

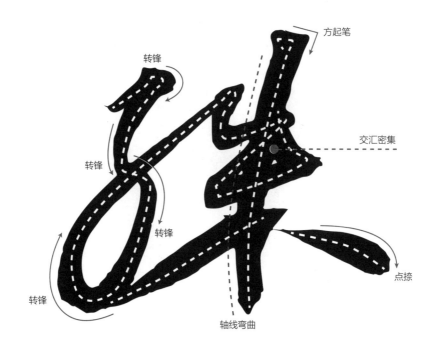

方起笔

转锋

交汇密集

转锋

转锋

点捺

转锋

轴线弯曲

殊

"殊"字为左右结构，上收下放。

左侧"歹"上收下放，线条张力很强，通过多次转锋完成。

右侧"朱"轴线弯曲，上部收紧，底部撇捺打开。

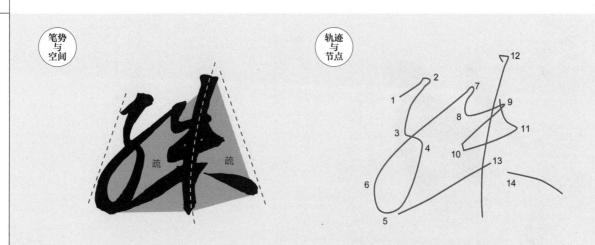

笔势
与
空间

疏　疏

轨迹
与
节点

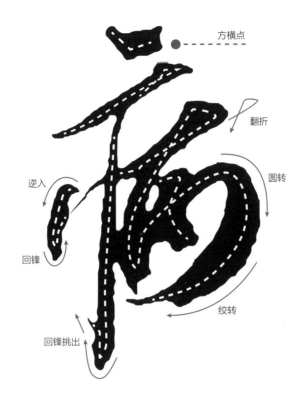

方横点

翻折

圆转

逆入

回锋

绞转

回锋挑出

病

"病"字为左上包围结构，字形窄，呈纵势。

此处"病"字为后修改添加，字形很小，但笔法丰富，字势险绝。病字框竖撇拉长，重心下坠，线条细劲。"丙"收紧，中侧并用，线条厚重。

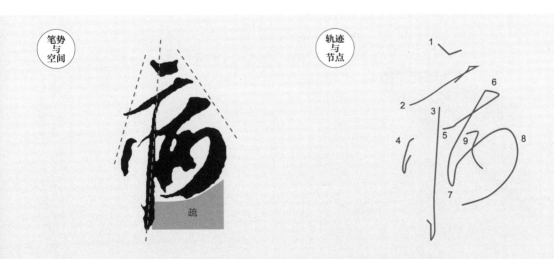

笔势与空间

疏

轨迹与节点

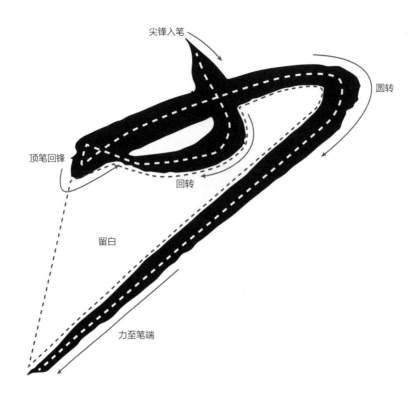

尖锋入笔

圆转

顶笔回锋

回转

留白

力至笔端

少

"少"字为独体结构，呈三角形。

尖锋入笔，向左回转，然后顶笔回锋发力，两点与撇连写。撇向左下方伸展，形成强烈的疏密对比。

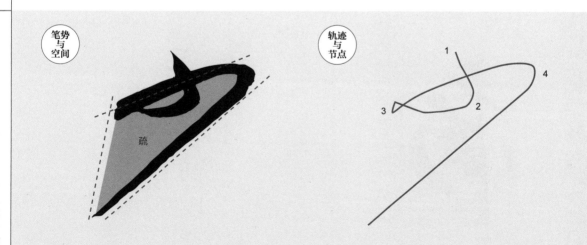

笔势
与
空间

疏

轨迹
与
节点

1
4
3
2

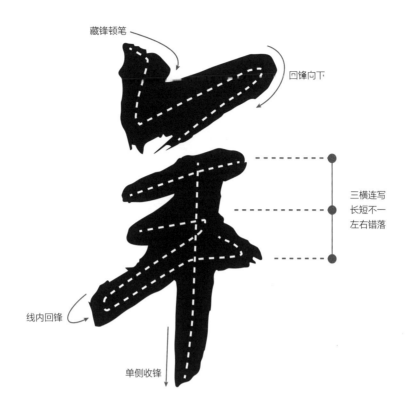

年

"年"字为独体结构，字形收紧。

此处"年"字与《祭侄稿》中"年"字形态、笔法相近。中锋行笔，线条圆润，中宫收缩，字外留白。

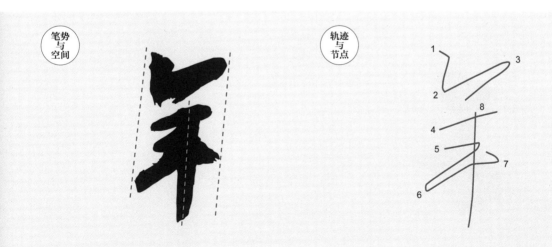

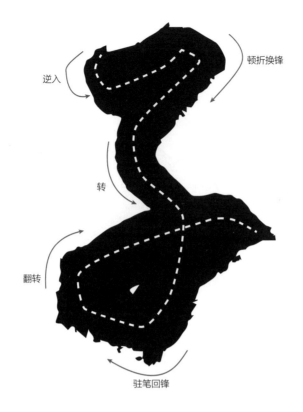

逆入

顿折换锋

转

翻转

驻笔回锋

子

"子"字为独体结构，字形饱满。

"子"字线条粗厚，转折清晰，上疏下密，重心靠下。

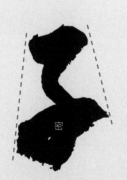

密

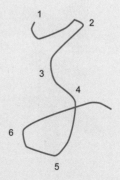

1
2
3
4
6
5

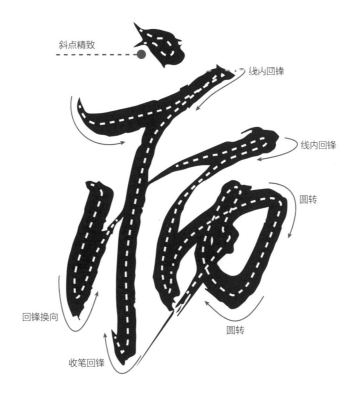

斜点精致

线内回锋

线内回锋

圆转

回锋换向

圆转

收笔回锋

病

"病"字为左上包围结构，字形奇异。

这是《寒食帖》中的第二个"病"字，笔断意连，行笔流畅，中锋用笔，线条劲健。中段收紧，上下留白。

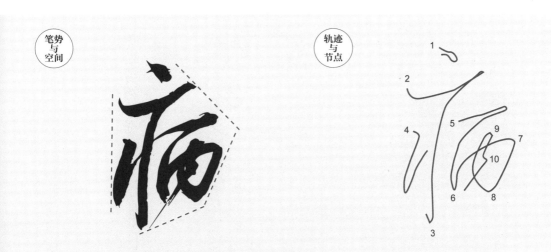

笔势与空间

轨迹与节点

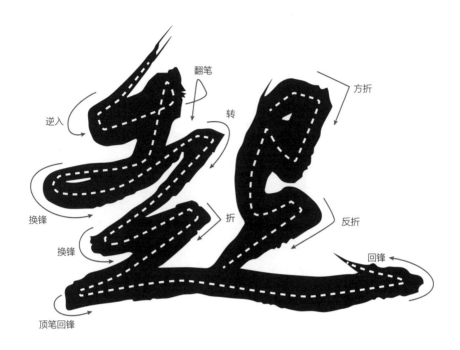

起

"起"字为左下包围结构，呈横势。

"走"中锋用笔，多次转折换锋，行笔畅快。"己"中侧并用，字形收紧，重心右倾。"走"平捺拉长，收笔回锋，与"己"意连。

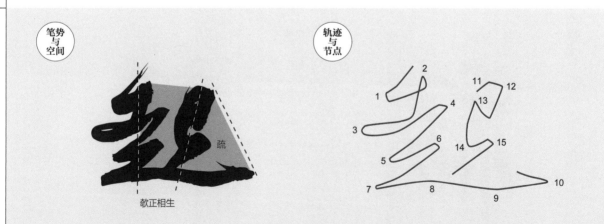

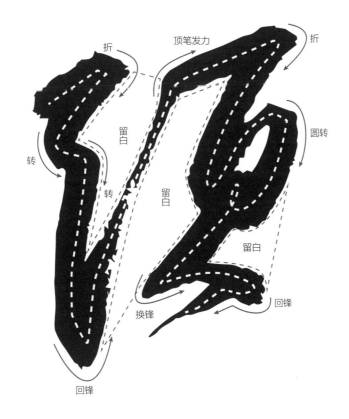

頭（头）

"頭"字为左右结构，左正右斜。

"頭"字一笔完成，中侧结合，转折节点清晰，顿挫提按果断。"豆"收紧，位置靠下，字势平正。"頁"笔势打开，位置靠上，斜势明显。

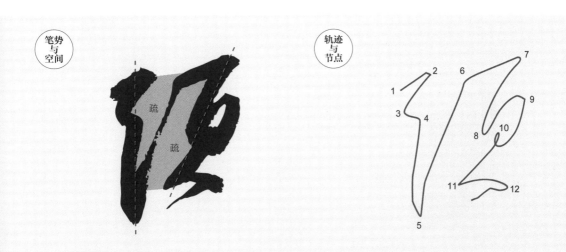

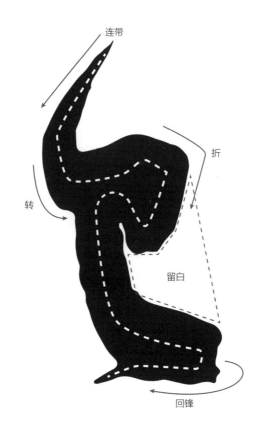

连带

折

转

留白

回锋

已

"已"字为独体结构，呈纵势。

"已"字承上启下，与"頭"和"白"两个字形成字组。字形收紧缩小，起笔与收笔均有牵丝，上下呼应。

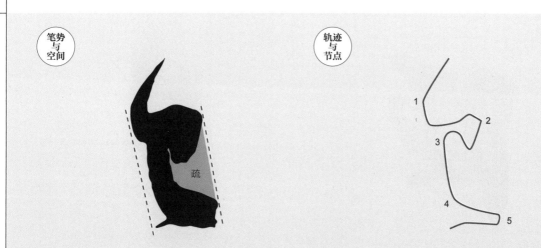

笔势与空间

疏

轨迹与节点

1

2

3

4

5

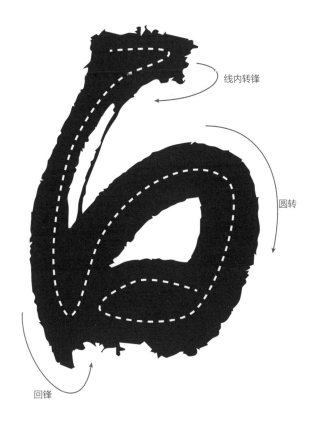

线内转锋

圆转

回锋

白

"白"字为独体结构,上疏下密。

"白"字用笔简洁,弱化起笔和收笔。笔势外拓,字形饱满。

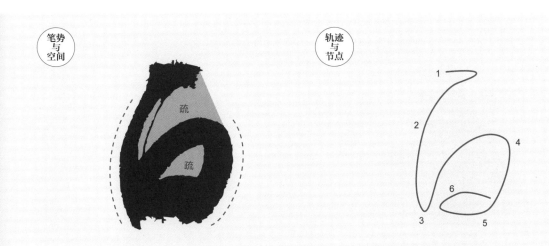

笔势
与
空间

疏

疏

轨迹
与
节点

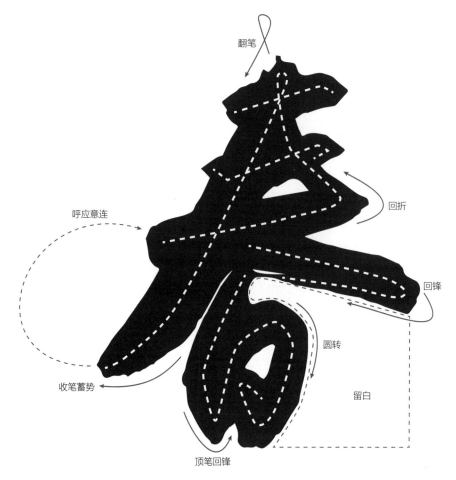

翻笔

回折

回锋

呼应意连

圆转

留白

收笔蓄势

顶笔回锋

春

"春"字为上下结构，左密右疏。

这是《寒食帖》中的第二个"春"字，以方笔为主，线条厚重，密不透风，右侧留白，中线右倾。

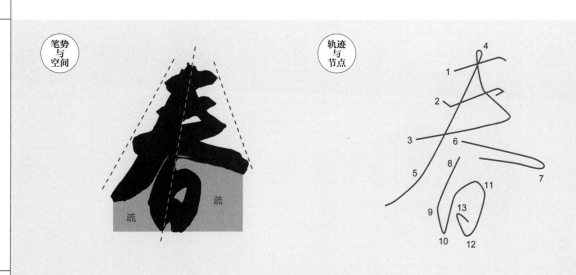

笔势与空间

轨迹与节点

疏

疏

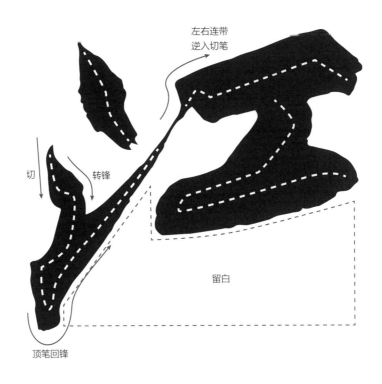

江

"江"字为左右结构，呈横势，左低右高。

三点水向右侧倾斜，整个字的重心落在"工"上。"工"加粗，位置上提，底部留白。

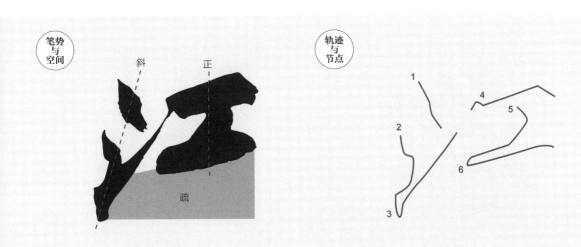

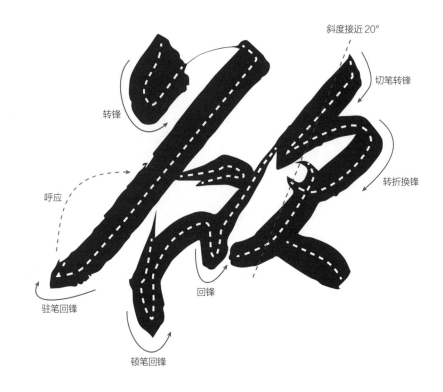

斜度接近20°

切笔转锋

转锋

转折换锋

呼应

回锋

驻笔回锋

顿笔回锋

欲

"欲"字为左右结构，左放右收。

这是《寒食帖》中第二个"欲"字。"谷"呈纵势，斜撇为主笔，下面的"口"用笔跳跃，与"欠"连写。"欠"斜势明显，字形收缩，位置上移。

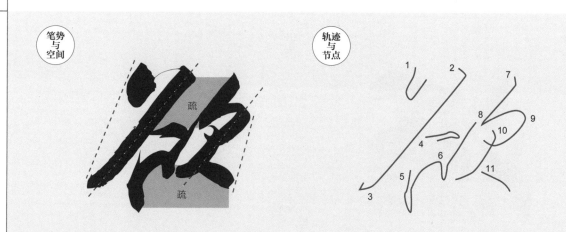

笔势与空间

疏

疏

轨迹与节点

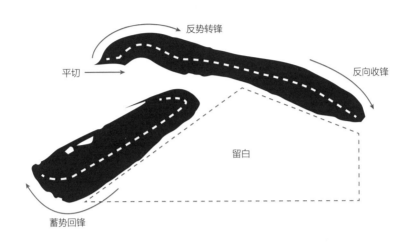

平切

反势转锋

反向收锋

留白

蓄势回锋

入

"入"字为独体结构，字形极扁。

撇低捺高，行笔率意但笔法精到，细节丰富。

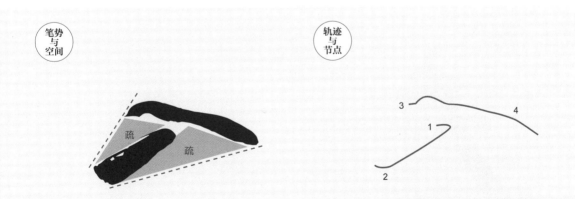

笔势与空间

疏

疏

轨迹与节点

3

1

2

4

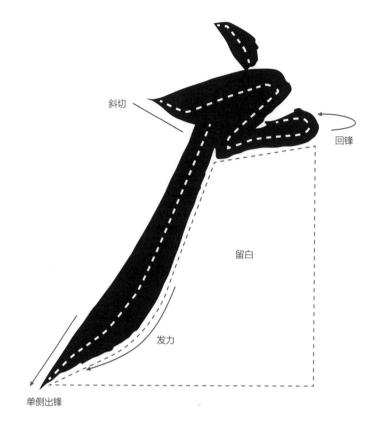

斜切

回锋

留白

发力

单侧出锋

户

"户"字为独体结构，斜势明显。

斜撇为主笔，比例夸张。顶部结构收缩，整个字的收放关系对比强烈。

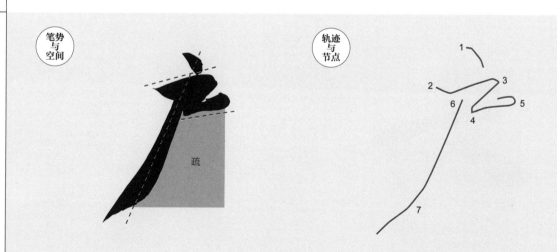

笔势与空间

疏

轨迹与节点

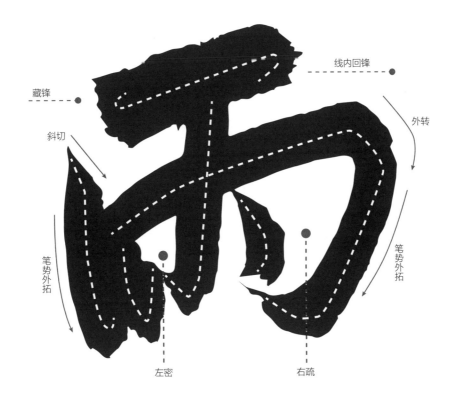

雨

"雨"字为独体结构，呈横势。

为避免方正，"雨"字左收右放，左正右斜，左低右高，左密右疏。

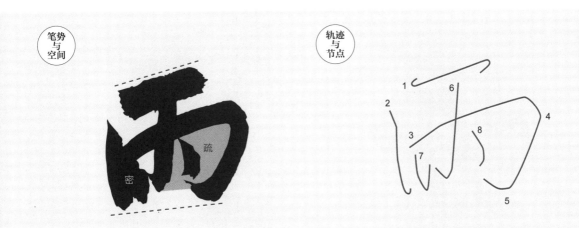

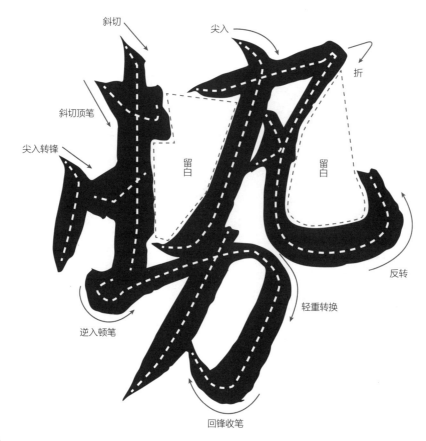

斜切

尖入

折

斜切顶笔

尖入转锋

留白

留白

反转

逆入顿笔

轻重转换

回锋收笔

势（勢）

"势"字为上下结构，上宽下窄。

"坴"在此处为草书写法，点画收紧。"丸"内紧外松，"力"位置靠左。"坴""丸""力"笔画交集，疏密相间。用笔沉着利落，提按转折清晰。

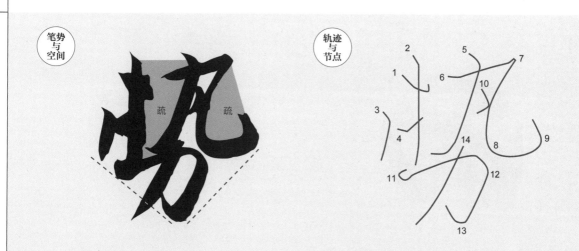

笔势与空间

疏

疏

轨迹与节点

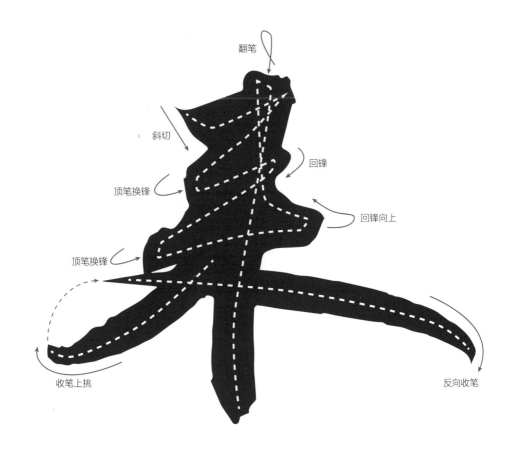

来

"来"字为独体结构，上收下放，底部留白。

中竖直中有曲，左右摆动。撇收捺放，左右伸展。用笔厚重，但体势却有飞动感。

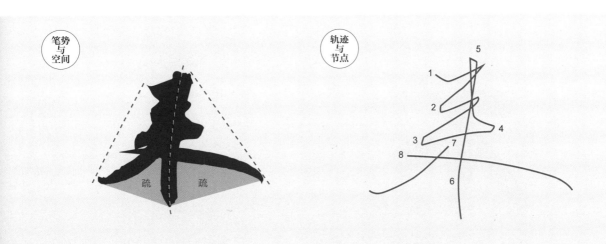

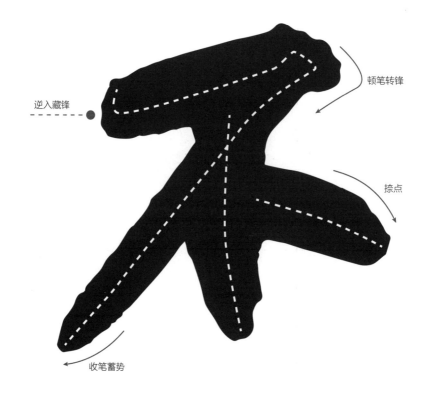

顿笔转锋

逆入藏锋

捺点

收笔蓄势

不

"不"字为独体结构。

撇画加长，增加斜势。中竖直中有曲，中宫收紧。

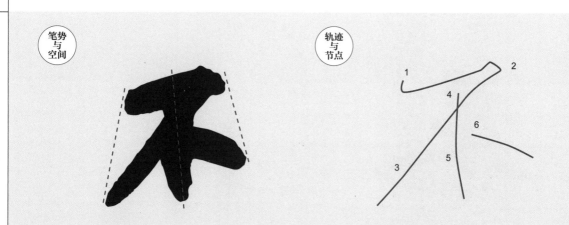

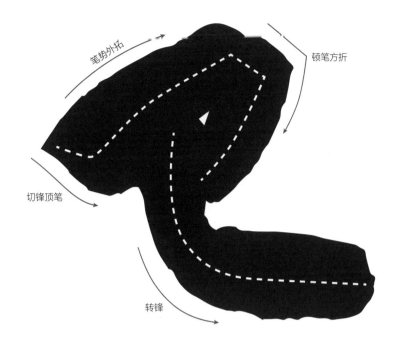

笔势外拓

顿笔方折

切锋顶笔

转锋

已

"已"字为独体结构，向左倾斜。

这是《寒食帖》中的第三个"已"字，字形最大，体势厚重。

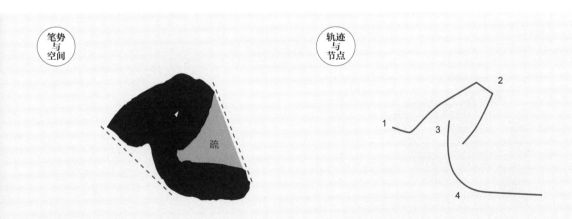

笔势与空间

疏

轨迹与节点

1

2

3

4

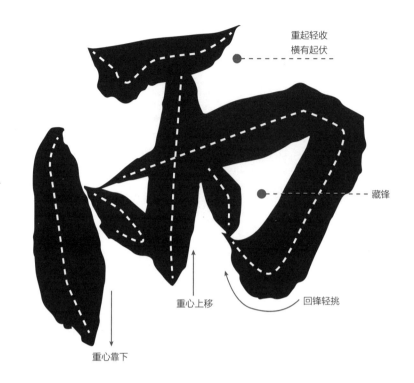

重起轻收
横有起伏

藏锋

重心上移

回锋轻挑

重心靠下

雨

"雨"字为独体结构，呈倒梯形。

这是《寒食帖》中的第三个"雨"字，旁边有删除标记。但这个"雨"字写得极为精彩，笔法精到，很有韵味。

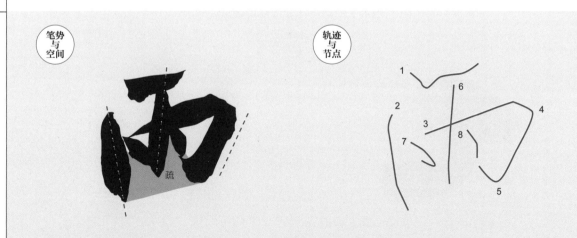

笔势与空间

疏

轨迹与节点

1
2
6
3
4
7
8
5

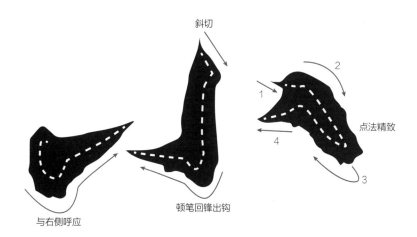

斜切

点法精致

2

1

4

3

与右侧呼应

顿笔回锋出钩

小

"小"字为独体结构，呈横势。

"小"虽只有三笔，但笔笔精到，三笔呼应，左右相向。

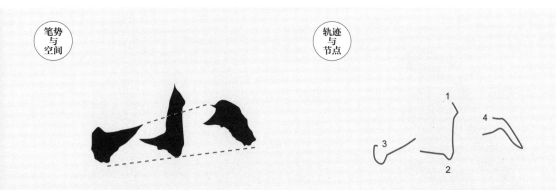

笔势
与
空间

轨迹
与
节点

1

4

3

2

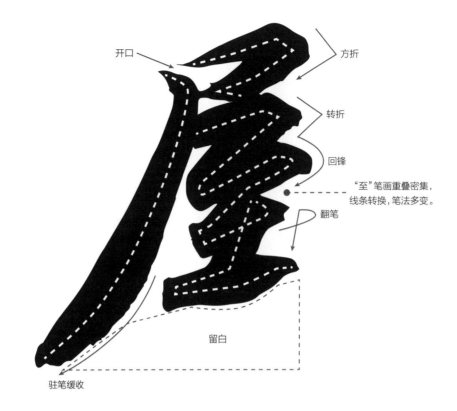

开口

方折

转折

回锋

"至"笔画重叠密集，
线条转换，笔法多变。

翻笔

留白

驻笔缓收

屋

"屋"字为左上包围结构，呈纵势。

撇为主笔，向左下伸展。"至"收缩，笔画重叠，密不透风，右下留白。

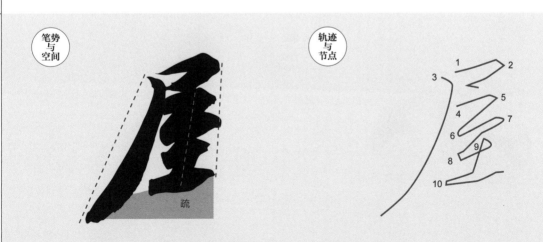

笔势
与
空间

疏

轨迹
与
节点

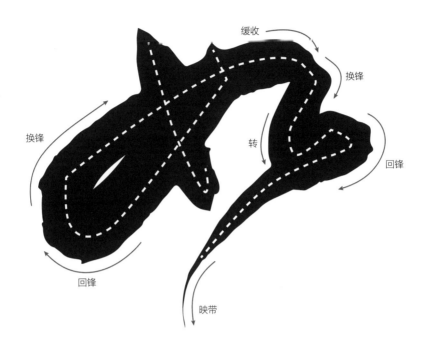

缓收

换锋

换锋

转

回锋

回锋

映带

如

"如"字为左右结构，呈横势。

用笔泼辣，线条极粗，转折清晰。外紧内松，留白放在中间位置。

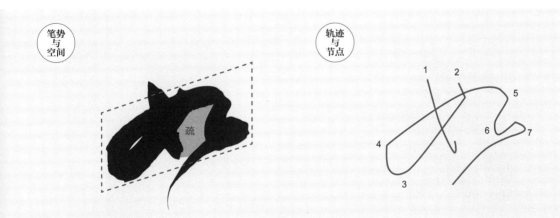

笔势与空间

疏

轨迹与节点

1
2
5
4
6
7
3

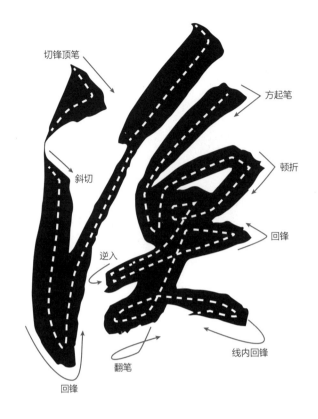

切锋顶笔

方起笔

斜切

顿折

回锋

逆入

线内回锋

翻笔

回锋

渔（渔）

"渔"字为左右结构，呈纵势，左正右斜。

三点水靠下，体势正。"鱼（鱼）"靠上，体势斜，上疏下密。

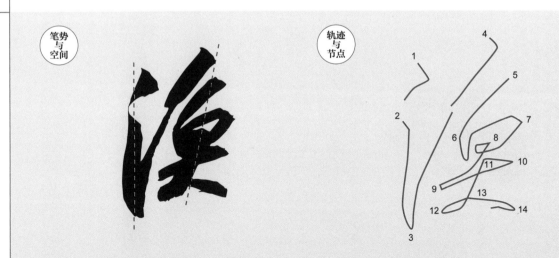

笔势与空间

轨迹与节点

舟

"舟"字为独体结构，内紧外松，动静结合。

"舟"字写得精彩至极。横折钩夸张，与两点连写，笔锋变幻多姿，横画一波三折，起伏有致。

切点　转锋

斜切

逆入

顿折

线内转锋

反折

濛

"濛"字为左右结构，字形外拓，左低右高。

"濛"字写得饱满，轮廓线呈弧形。用笔以方为主，线条粗细结合，疏密均衡。

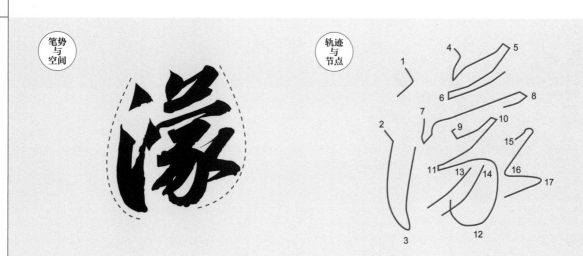

笔势与空间

轨迹与节点

　寒食帖书法之意　苏东坡行书精讲教程

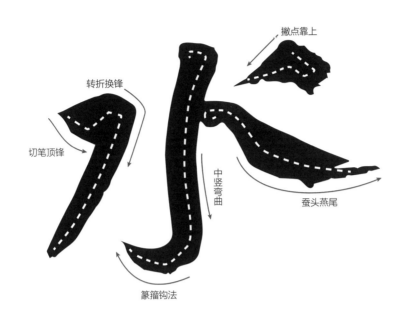

水

"水"字为独体结构，呈横势，左低右高。

竖钩以篆籀笔法书写，圆劲厚实。横撇靠左，拉开空间。右撇似点，捺画舒展，取蚕头燕尾之法。

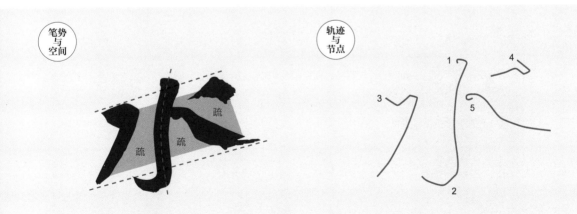

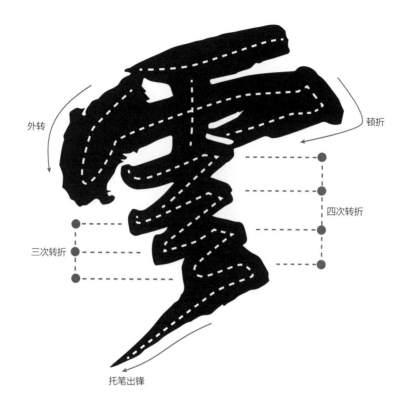

外转

顿折

四次转折

三次转折

托笔出锋

雲（云）

"雲"字为上下结构，上宽下窄，上开下合。

雨字头写得宽而扁，其四点与"云"字连写，逐渐收缩，向右倾斜，最后一笔反折拉长，向下一个字映带。

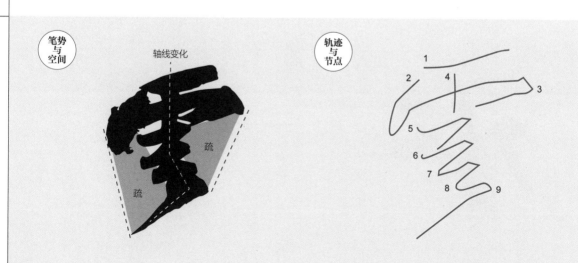

笔势
与
空间

轨迹
与
节点

轴线变化

疏

疏

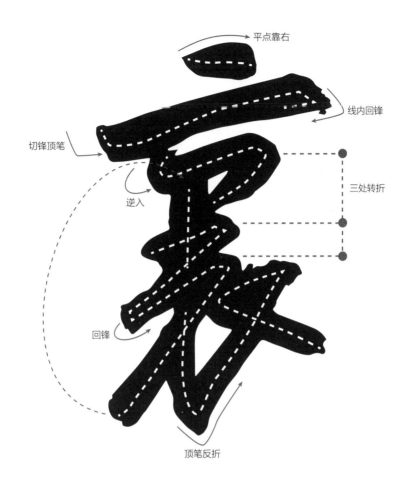

平点靠右

线内回锋

切锋顶笔

三处转折

逆入

回锋

顶笔反折

裹（里）

"裹"字为上下结构，呈纵势，内紧外松。

"裹"字用笔简洁，线条厚实。第一点靠右，轴线靠左，行笔畅快，笔断意连。转折节点清晰肯定。

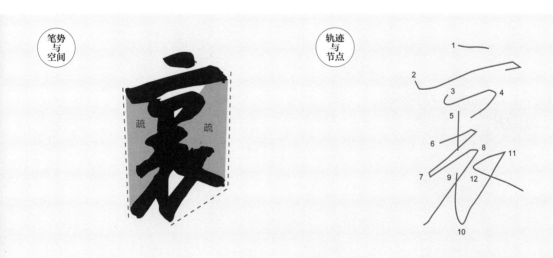

笔势与空间

疏　疏

轨迹与节点

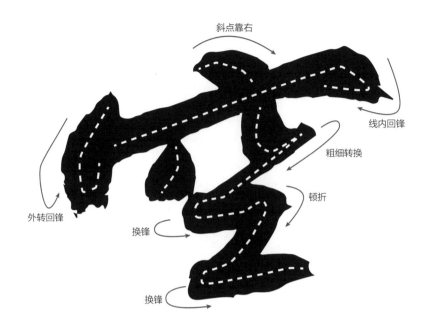

斜点靠右

线内回锋

粗细转换

顿折

外转回锋

换锋

换锋

空

"空"为上下结构，呈横势，上开下合。

用笔厚重，方笔为主。穴字头横向打开，"工"收缩，左右留白。

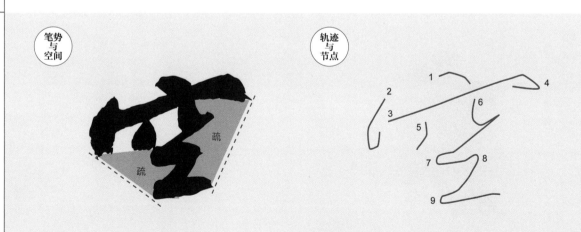

笔势与空间

疏

疏

轨迹与节点

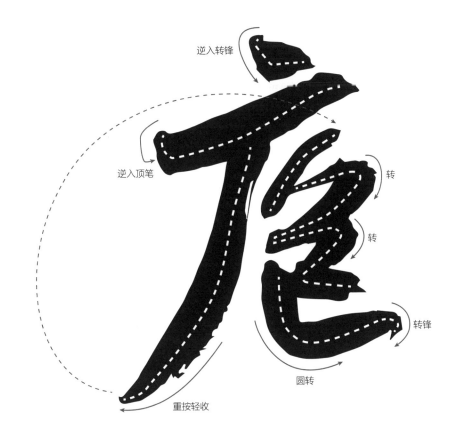

逆入转锋

逆入顶笔

转

转

转锋

圆转

重按轻收

庵

"庵"字为左上包围结构，呈纵势，左低右高。

广字头斜撇从横画中部起笔，左侧留白。"包"连写，位置提高，字形收缩，线条由细转粗。

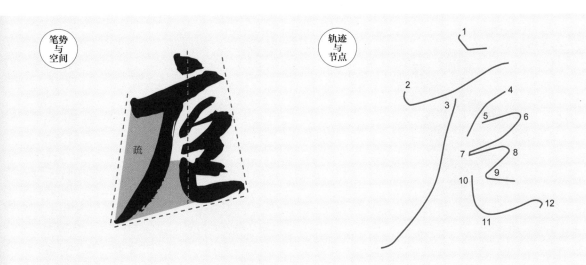

笔势与空间

疏

轨迹与节点

1
2
3
4
5
6
7
8
9
10
11
12

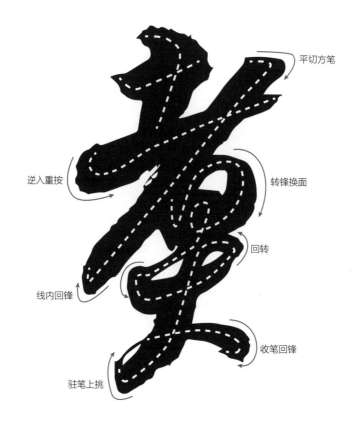

平切方笔

逆入重按

转锋换面

回转

线内回锋

收笔回锋

驻笔上挑

煑（煮）

"煑"字为上下结构，呈纵势，左低右高。

"煑"是"煮"的异体字。字形收窄，上开下合，中宫收紧。"火"缩小，用笔跳跃。

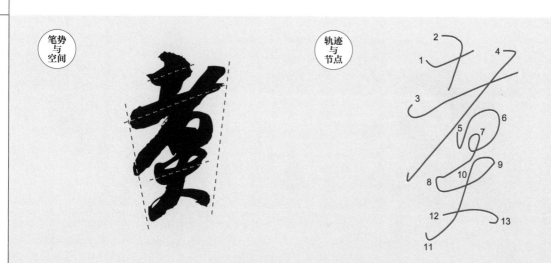

笔势
与
空间

轨迹
与
节点

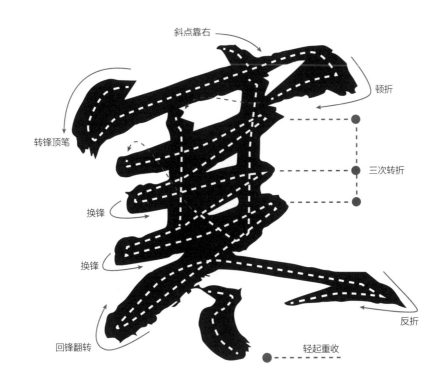

斜点靠右

顿折

三次转折

转锋顶笔

换锋

换锋

反折

回锋翻转

轻起重收

寒

"寒"字为上下结构，字形偏方。

这是《寒食帖》中的第二个"寒"字，左低右高，左收右放。宝盖重心靠右，下面的部件重心靠左，右侧疏朗。

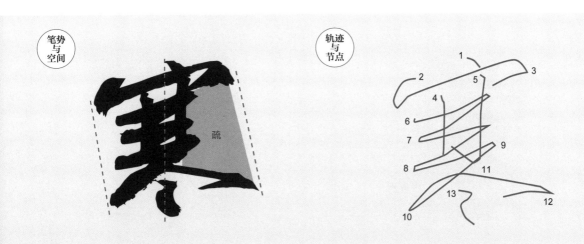

笔势与空间

疏

轨迹与节点

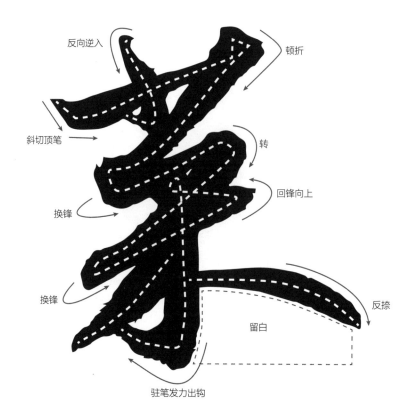

反向逆入　　　　　　　　顿折

斜切顶笔　　　　　　　　转

　　　　　　　　　回锋向上

换锋

换锋　　　　　　　　反捺

　　　　　留白

驻笔发力出钩

菜

"菜"字为上下结构，呈纵势，中宫紧密。

"菜"字用笔爽利，提按顿挫清晰准确，线条厚实而毫无凝滞感。字形中段收紧，最后一笔反捺伸出很远，打破平衡，上下留白。

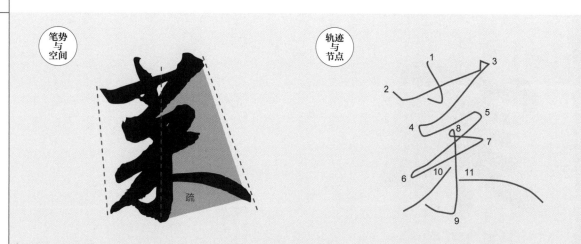

笔势与空间　　　　　　　轨迹与节点

疏

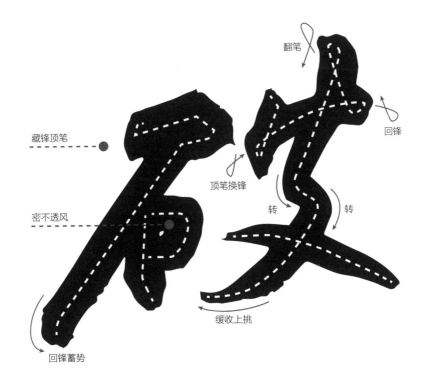

翻笔

藏锋顶笔 ●

顶笔换锋

回锋

密不透风 ●

转

转

缓收上挑

回锋蓄势

破

"破"字为左右结构，呈横势，左低右高。

"石"用方笔，斜撇拉长，口字紧缩，笔画重叠。"皮"呈斜势，轴线右倾，位置靠上。

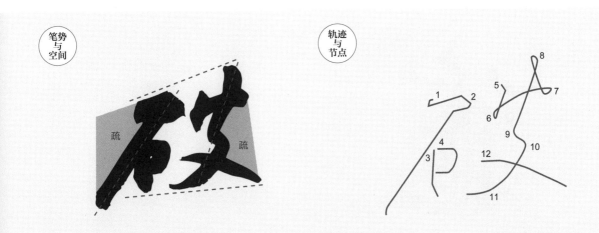

笔势与空间

疏 疏

轨迹与节点

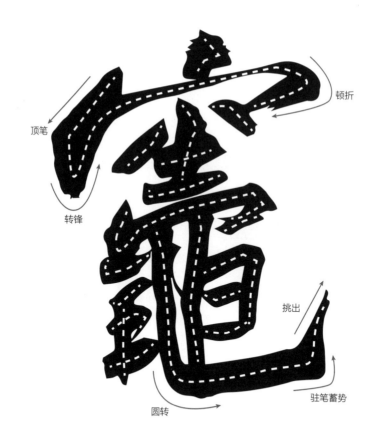

顶笔

转锋

顿折

挑出

驻笔蓄势

圆转

竈（灶）

"竈"字为上下结构，是全文中最大的字。

"竈"字笔画较多，结体对称。穴字头有覆盖之意，结体宽绰。其余笔画收紧，排叠有序，密而不疏。

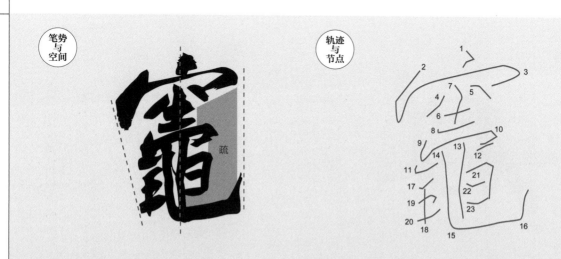

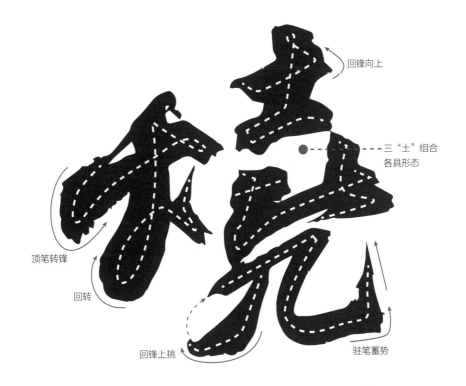

回锋向上

三"土"组合
各具形态

顶笔转锋

回转

回锋上挑

驻笔蓄势

燒（烧）

"燒"字为左右结构，呈横势，左小右大。

"火"用笔厚重，字形紧缩，上下留白。"堯"分三段，轴线微倾，呈纵势。

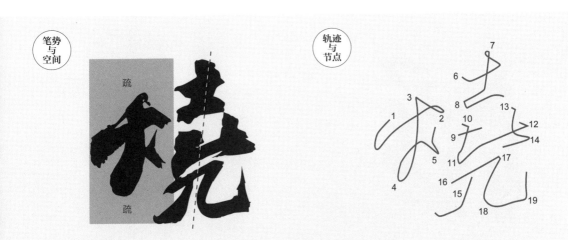

笔势
与
空间

疏

疏

轨迹
与
节点

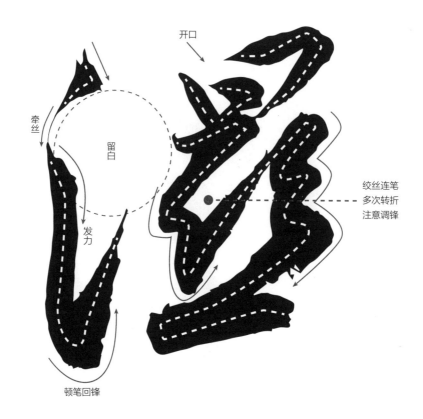

开口

牵丝

留白

发力

顿笔回锋

绞丝连笔
多次转折
注意调锋

濕（湿）

"濕"字为左右结构，左正右斜，中间留白。

三点水重心靠下，轴线平正。"㬎"位置靠上，轴线倾斜，线条从细转粗，力量转换明显。

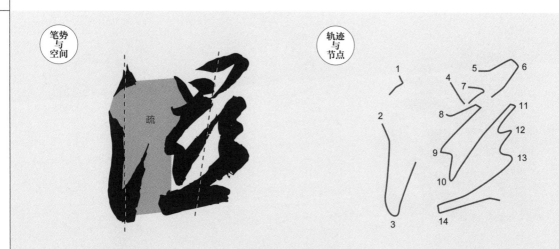

笔势与空间

疏

轨迹与节点

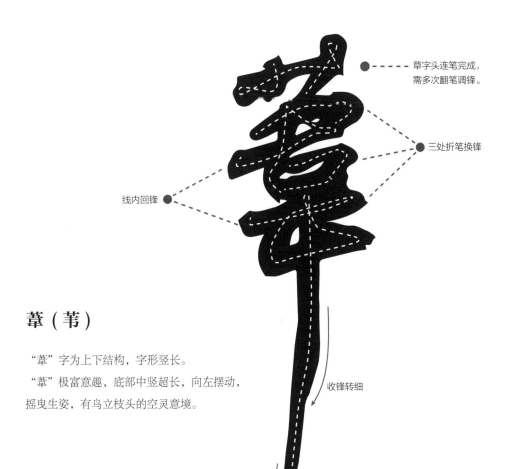

草字头连笔完成,
需多次翻笔调锋。

三处折笔换锋

线内回锋

收锋转细

力至笔端

葦(苇)

"葦"字为上下结构,字形竖长。

"葦"极富意趣,底部中竖超长,向左摆动,摇曳生姿,有鸟立枝头的空灵意境。

笔势与空间

轨迹与节点

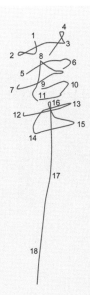

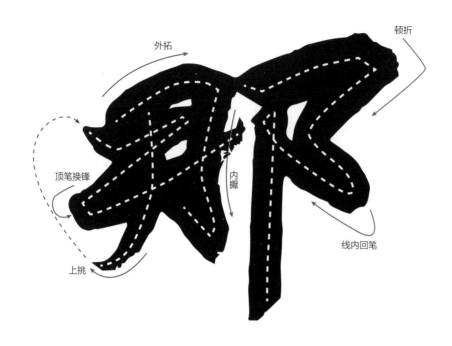

外拓

顶笔换锋

内擫

上挑

顿折

线内回笔

那

"那"字为左右结构，呈横势，左低右高。

"那"字用笔方硬，果敢斩截，饱满沉着。线条极粗，多有重叠，笔势收紧。

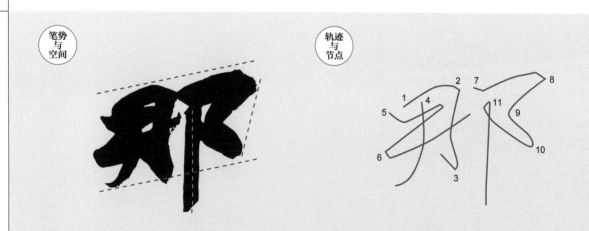

笔势与空间

轨迹与节点

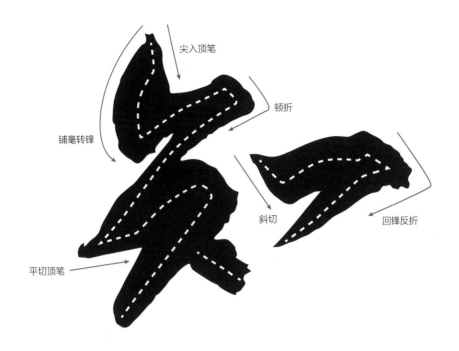

尖入顶笔

顿折

铺毫转锋

斜切

回锋反折

平切顶笔

知

"知"字为左右结构，左纵势右横势，呈三角形。

"知"字用笔厚重，笔势收缩，铺毫重按，转折清晰。

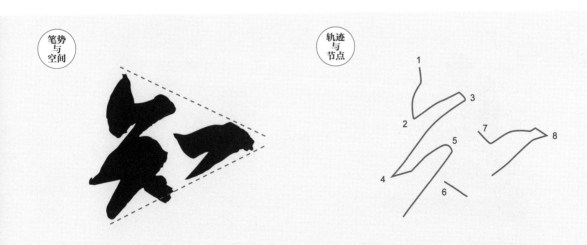

笔势
与
空间

轨迹
与
节点

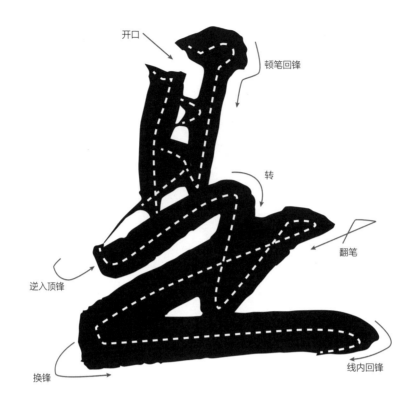

开口

顿笔回锋

转

翻笔

逆入顶锋

线内回锋

换锋

是

"是"字为上下结构，呈纵势，上收下放。

"日"收缩，位置靠左。底部结构横向打开，重心靠右，线条由细转粗，收笔线内回锋，向下意连。

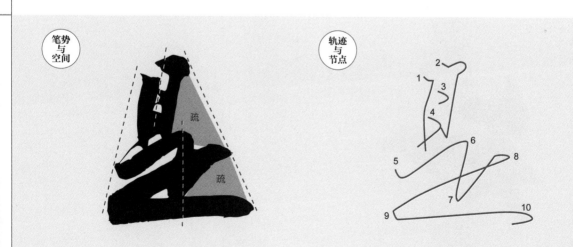

笔势与空间

疏

疏

轨迹与节点

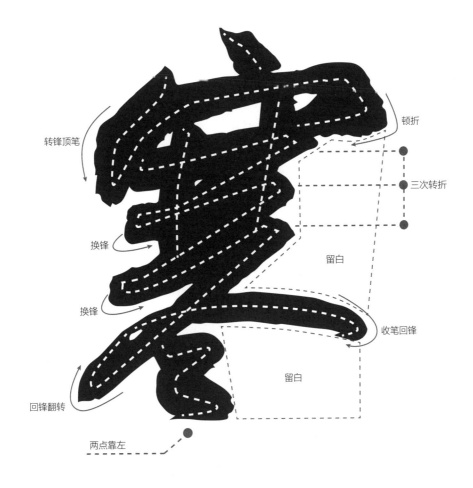

转锋顶笔

顿折

三次转折

换锋

留白

换锋

收笔回锋

回锋翻转

留白

两点靠左

寒

　　"寒"字为上下结构，呈纵势，斜势明显。

　　这是《寒食帖》中的第三个"寒"字，取险绝之势。中宫密不透风，右侧留白，底部疏朗。轴线倾斜摆动，呈弧形。

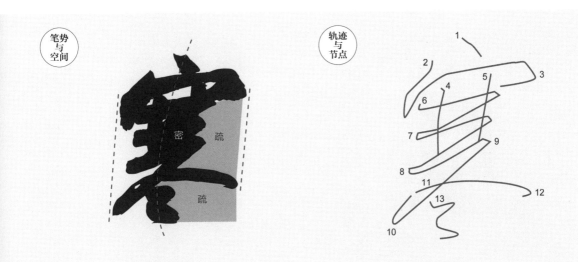

笔势
与
空间

密　疏

疏

轨迹
与
节点

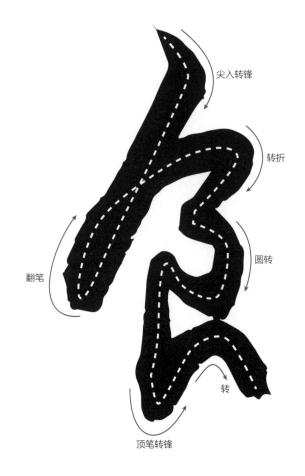

尖入转锋

转折

圆转

翻笔

转

顶笔转锋

食

"食"字为上下结构,字形收窄,呈纵势。

这是《寒食帖》中的第二个"食"字,一笔完成,中锋用笔,转折处动作细腻。

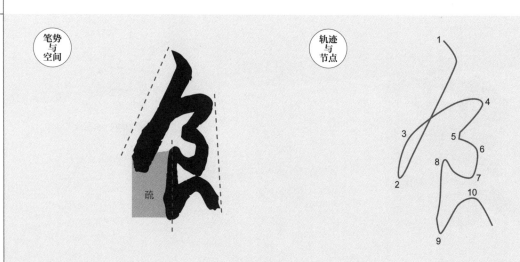

笔势与空间

疏

轨迹与节点

但见

"但见"两字连写，形成字组。
"但"呈横势，"见"呈纵势。整
体用笔并不复杂，妙在空间经营。
"但"最后一笔横画回锋向下，与
"见"虚笔实连，纵横交错，浑然
一体。

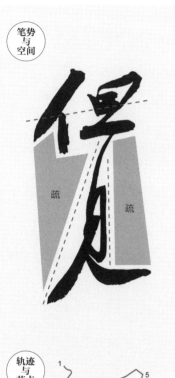

笔势与空间

疏　疏

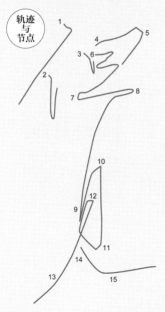

轨迹与节点

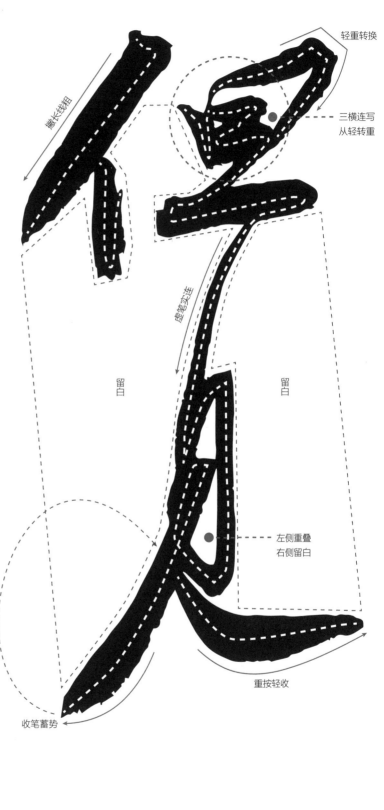

撇长线粗

轻重转换

三横连写
从轻转重

虚笔实连

留白　　留白

左侧重叠
右侧留白

重按轻收

收笔蓄势

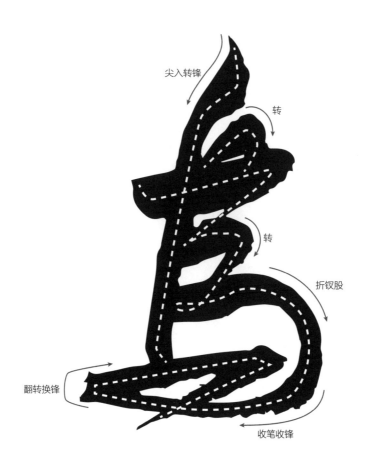

尖入转锋

转

转

折钗股

翻转换锋

收笔收锋

乌（鸟）

"乌"字为右上包围结构，呈纵势。

"乌"字笔画较多，书写时做了省减。以中锋行笔，线条遒劲有力。几处转折方圆结合，上收下放。

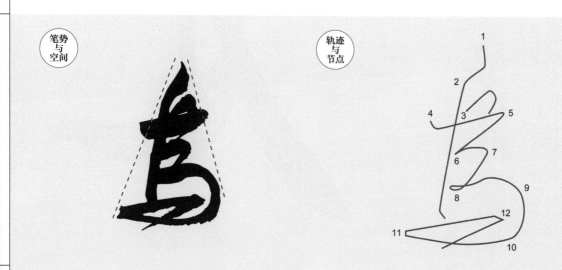

笔势
与
空间

轨迹
与
节点

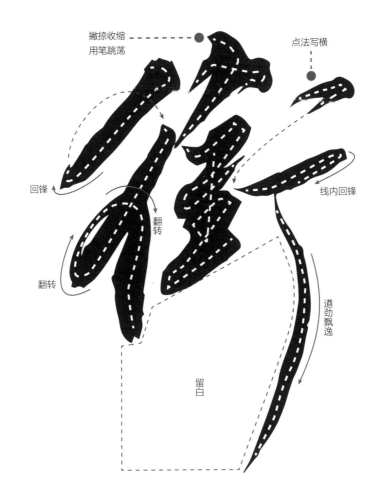

撇捺收缩
用笔跳荡

点法写横

回锋

翻转

翻转

线内回锋

遒劲飘逸

留白

衕（衕）

"衕"字为左中右结构，左高右低，内紧外松。

"衕"字以中锋为主，用笔起伏跳荡，灵动飘逸。

"金"收紧，左右结构舒展。最后一笔竖钩写成弧线，笔势飞动，与下个字"帋（纸）"风格统一，形成字组。

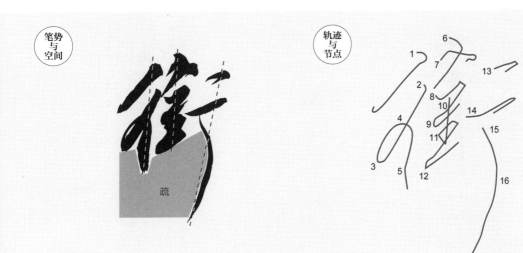

笔势与空间

疏

轨迹与节点

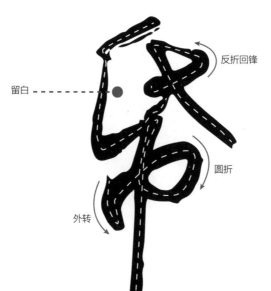

反折回锋

留白

圆折

外转

笔势摆动，细而坚韧

帋（纸）

"帋"字为上下结构，呈纵势，字形夸张。

"帋"是"纸"的异体字。"氏"打开，字内留白。"巾"收窄，竖画超长。线条清劲、酣畅，富有韵律感。

笔势与空间

轨迹与节点

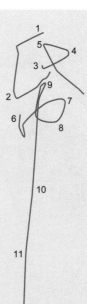

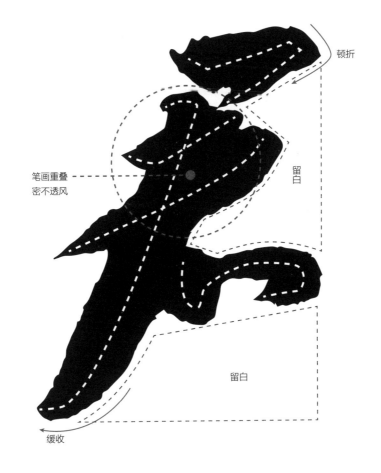

顿折

笔画重叠
密不透风

留白

留白

缓收

君

"君"字为上下结构，呈纵势，形似三角形。

斜撇夸张，向左下角伸展。"口"为草法，字形收紧，位置靠上，底部留白。

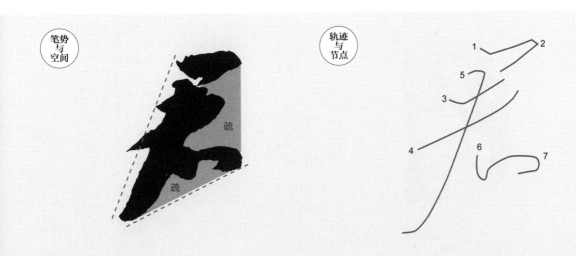

笔势与空间

疏

疏

轨迹与节点

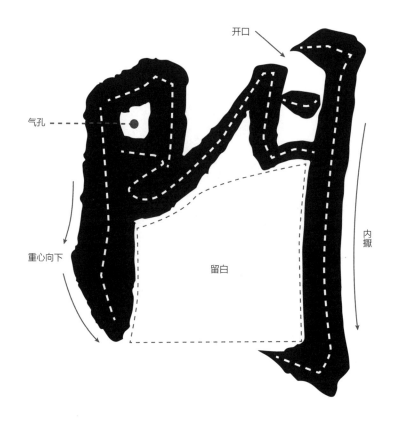

开口

气孔

重心向下

内擫

留白

門（门）

“門”字为独体结构，左收右放。

“門”字较方，为打破平正，左侧收紧，使“門”字外轮廓呈梯形。用笔以方为主，朴实厚重。

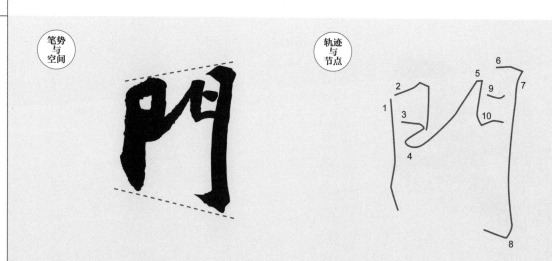

笔势与空间

轨迹与节点

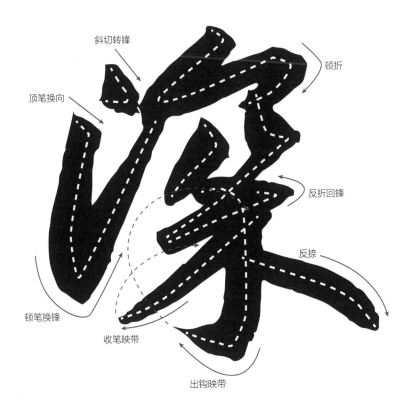

斜切转锋

顶笔换向

顿折

反折回锋

反捺

顿笔换锋

收笔映带

出钩映带

深

"深"字为左右结构，左收右放，上合下开。

三点水收缩，重心靠右。右侧部件撇捺伸展，托稳整个字势。

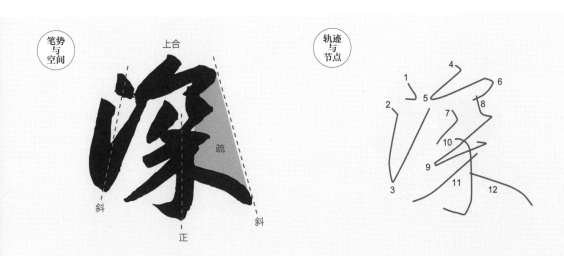

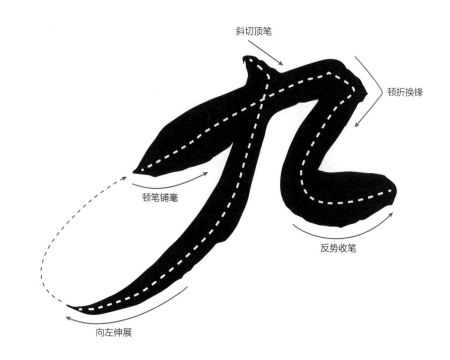

斜切顶笔

顿折换锋

顿笔铺毫

反势收笔

向左伸展

九

"九"字为独体结构，左放右收。

撇画向左下方伸展，横折弯钩收缩，左低右高，斜势明显，左下方留白。

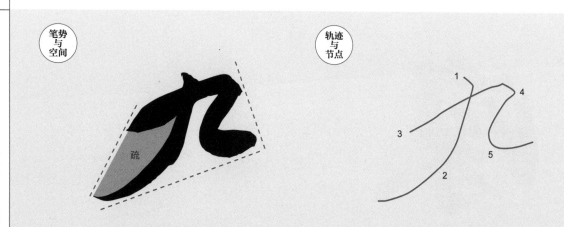

笔势与空间

疏

轨迹与节点

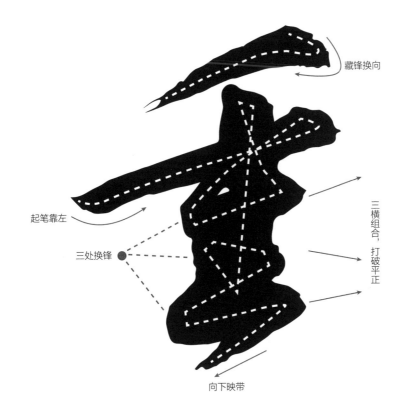

藏锋换向

起笔靠左

三处换锋

三横组合，打破平正

向下映带

重

"重"字为独体结构，呈纵势，中轴密集。

撇横打开，其余笔画收缩。中宫区域密不透风，左右留白。

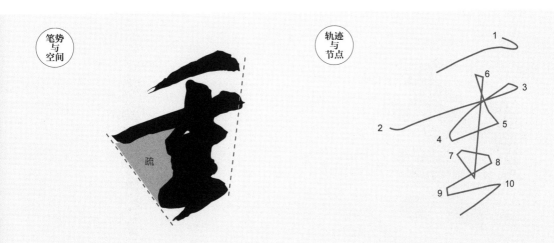

笔势与空间

疏

轨迹与节点

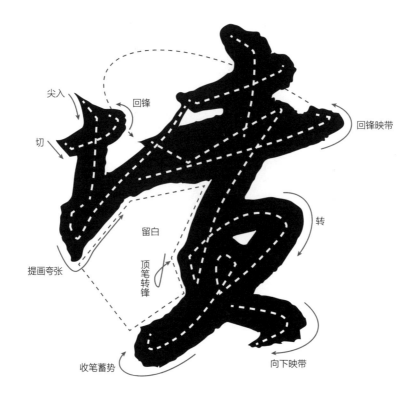

墳（坟）

"墳"字为左右结构，左小右大。

土字旁收缩，位置靠上。"賁"轴线倾斜，上下区域密集，中段位置留白。

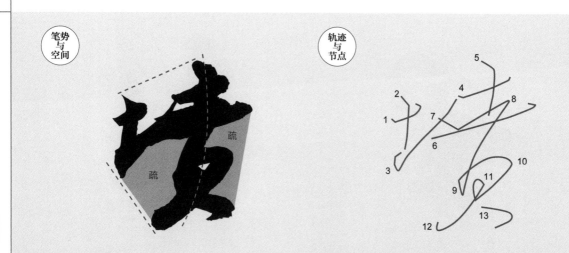

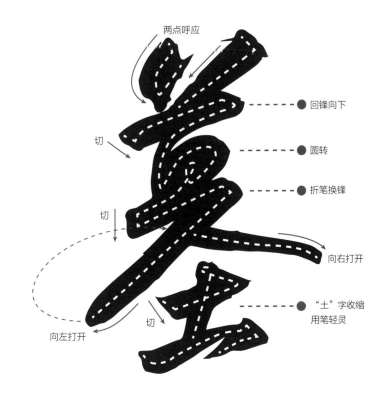

两点呼应

回锋向下

切

圆转

折笔换锋

切

向右打开

"土"字收缩
用笔轻灵

向左打开

切

墓

"墓"字为上下结构，呈纵势，上收下放。

草字头、"日""大"三部分连写，一笔完成，撇捺打开，上紧下松。"土"收缩，重心靠下。

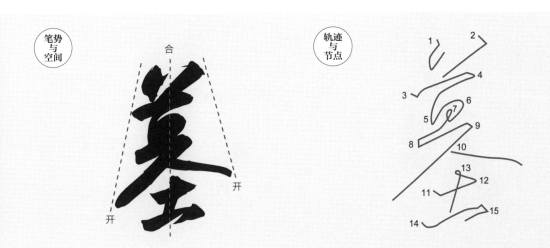

笔势
与
空间

合

开

开

开

轨迹
与
节点

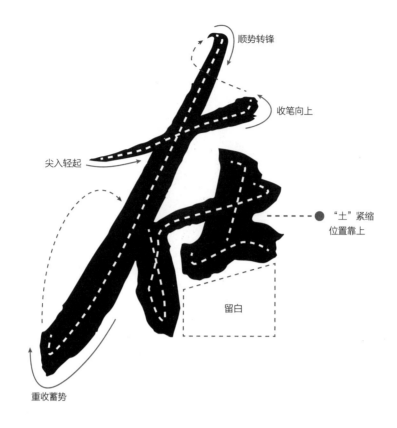

顺势转锋

收笔向上

尖入轻起

"土"紧缩
位置靠上

留白

重收蓄势

在

"在"字为左上包围结构，呈三角形。

斜撇为主笔，向左下伸展。"土"收紧，位置上移，底部留白。

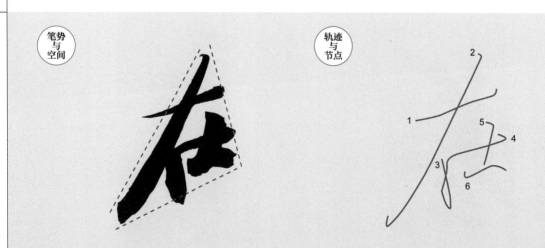

笔势
与
空间

轨迹
与
节点

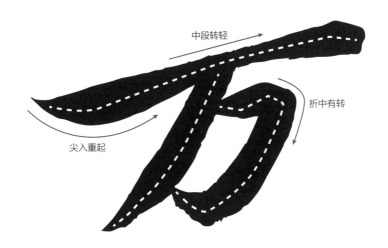

中段转轻

折中有转

尖入重起

万

"万"字为独体结构，呈横势，字形扁宽。

"万"字端庄沉稳，笔势内敛，近楷法。

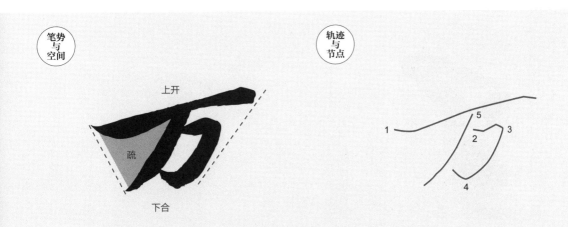

笔势与空间

上开

疏

下合

轨迹与节点

1

5

2

3

4

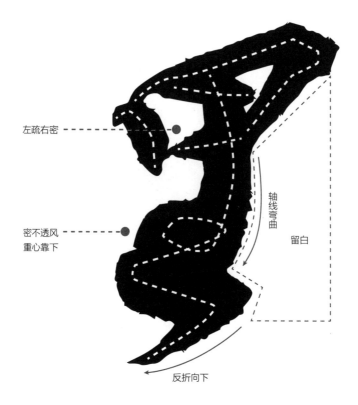

左疏右密

密不透风
重心靠下

轴线弯曲

留白

反折向下

里

"里"字为独体结构，呈纵势，上轻下重。

"里"字摇曳生姿，极具动感。中线弯曲摆动，底部笔画收缩密集，重心靠下。

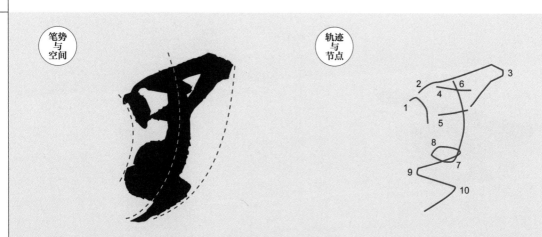

笔势
与
空间

轨迹
与
节点

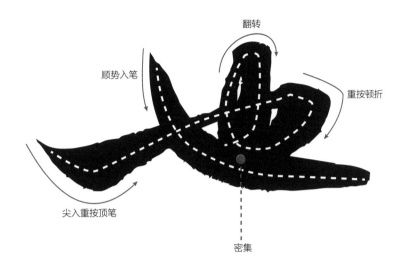

翻转

顺势入笔

重按顿折

尖入重按顶笔

密集

也

"也"字为独体结构，呈横势，字形扁宽。

"也"字用笔浑厚，重按快提。线条丰腴内敛，粗细对比强烈。

笔势与空间

轨迹与节点

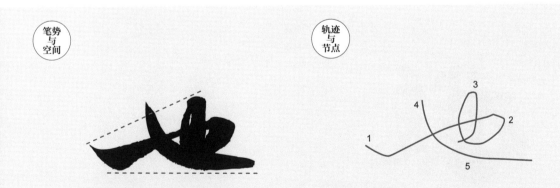

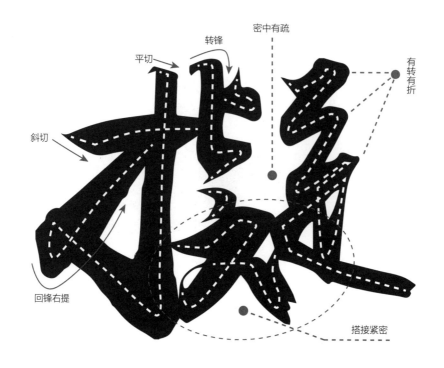

平切　转锋　密中有疏　有转有折

斜切

回锋右提　搭接紧密

擬（拟）

"擬"字为左中右结构，呈横势，内紧外松。

提手旁较大，重心较低。"疑"字用笔跳跃轻灵。左中右三部分有断有连，轴线有正有斜，位置有高有低。

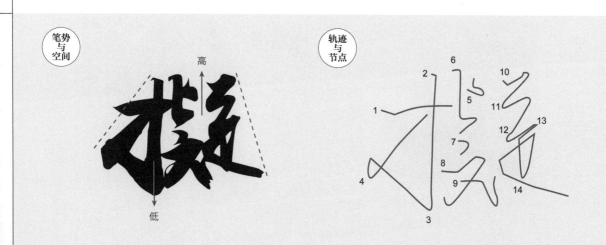

笔势与空间　　高　　低

轨迹与节点

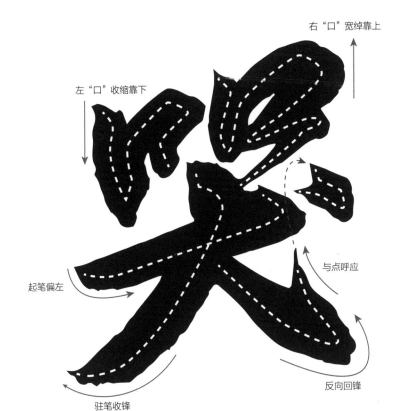

右"口"宽绰靠上

左"口"收缩靠下

起笔偏左

驻笔收锋

与点呼应

反向回锋

哭

"哭"字为上下结构，左低右高。

两个"口"，各具姿态。"犬"厚重，斜捺出乎意料，收笔上挑，与点呼应。

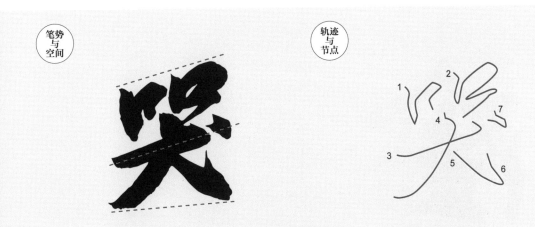

笔势与空间

轨迹与节点

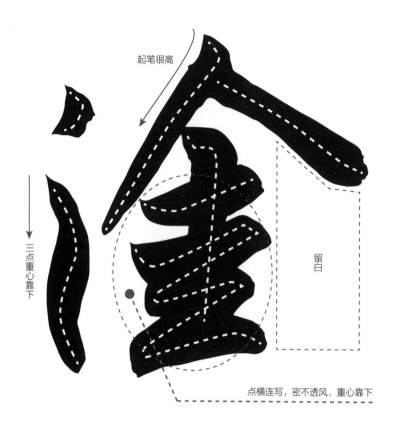

起笔很高

三点重心靠下

留白

点横连写，密不透风，重心靠下

塗（涂）

"塗"字为上下结构，呈纵势，左低右高。

"塗"字结构重新组合，由上下结构转换为左右结构。三点水收窄，位置靠下。"余""土"连写，轴线倾斜，位置靠上。

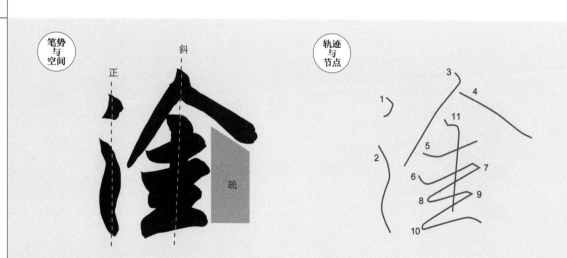

笔势与空间

正　斜

疏

轨迹与节点

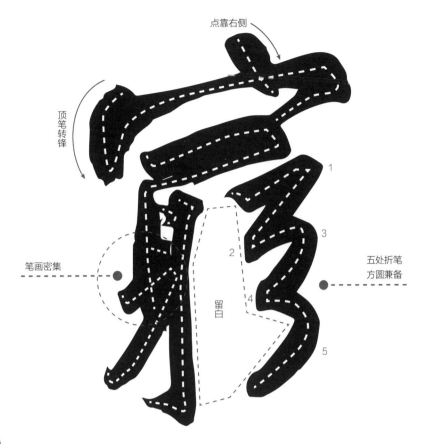

点靠右侧

顶笔转锋

笔画密集

留白

五处折笔
方圆兼备

窮（穷）

"窮"字为上下结构，呈纵势，上密下疏。

穴字头顶部斜点靠右，底部两点简写为横画。"身"收窄，位置靠下，"弓"靠右，重心靠上。

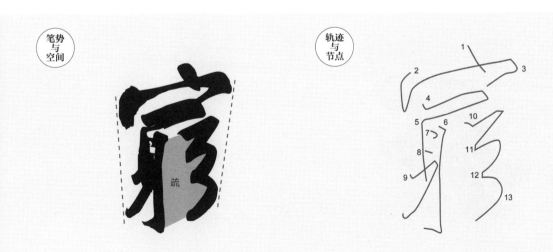

笔势
与
空间

疏

轨迹
与
节点

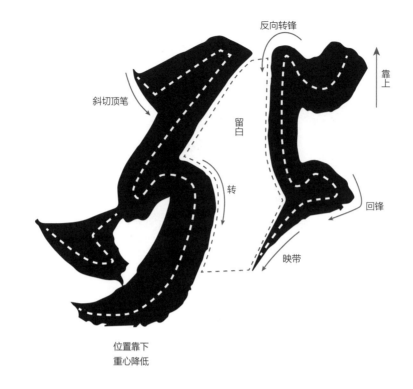

反向转锋

斜切顶笔

靠上

留白

转

回锋

映带

位置靠下
重心降低

死

"死"字为半包围结构，呈斜势，左低右高。

此处将"死"字处理成左右结构，左侧用笔极重，字势倾斜，向左下伸展。右侧"匕"收缩，位置靠上，右下角留白。

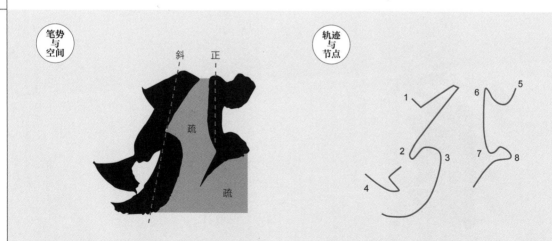

笔势与空间

斜　正

疏

疏

轨迹与节点

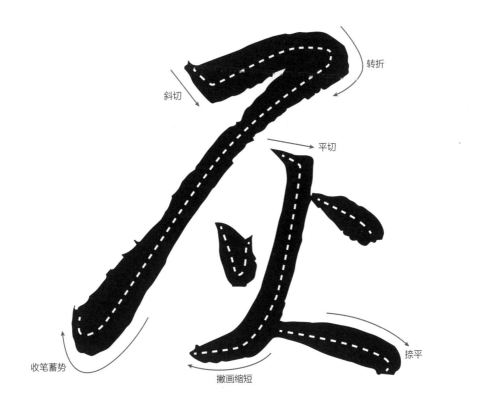

转折

斜切

平切

收笔蓄势

撇画缩短

捺平

灰

"灰"字为半包围结构，上收下放。

横撇连写，横短撇长，留出空间。"火"两点相向，撇收捺放，笔势活跃。

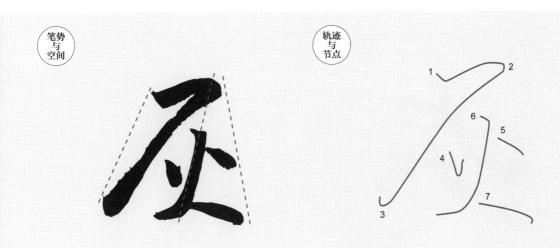

笔势
与
空间

轨迹
与
节点

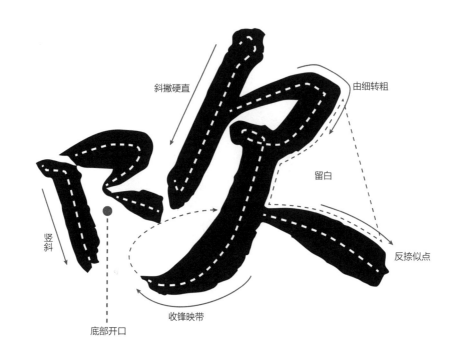

斜撇硬直

由细转粗

留白

竖斜

反捺似点

收锋映带

底部开口

吹

"吹"字为左右结构，呈横势，左收右放。

"口"收缩，字势微倾。"欠"一笔完成，上合下开，撇捺舒展。

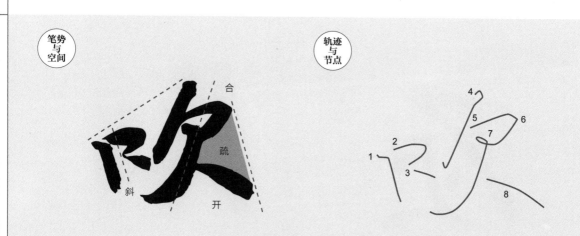

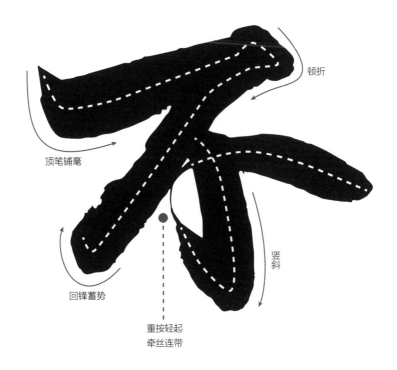

顿折

顶笔铺毫

竖斜

回锋蓄势

重按轻起
牵丝连带

不

"不"字为独体结构，字势倾斜。

"不"字用笔朴实浑厚，线内含势，动作连贯，点画之间映带呼应。

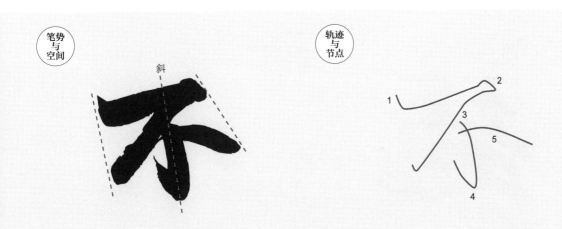

笔势
与
空间

斜

轨迹
与
节点

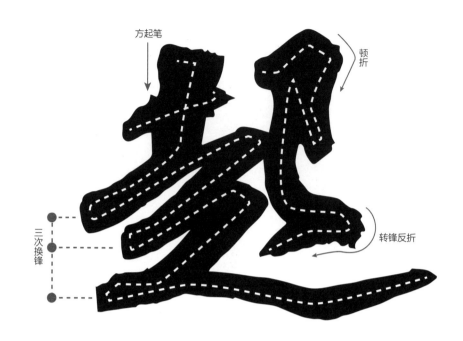

方起笔

顿折

三次换锋

转锋反折

起

"起"字为半包围结构，左低右高，上收下放。

"走"重心靠下，平捺拉长取横势，留出空间。"己"收缩收窄，重心上提，与"走"拉开空间。

笔势与空间

轨迹与节点

疏

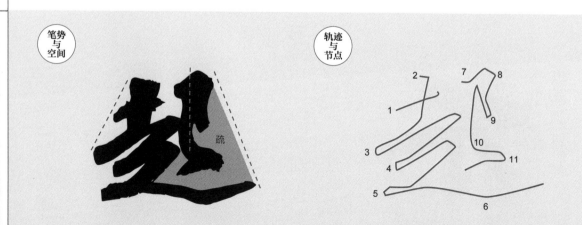

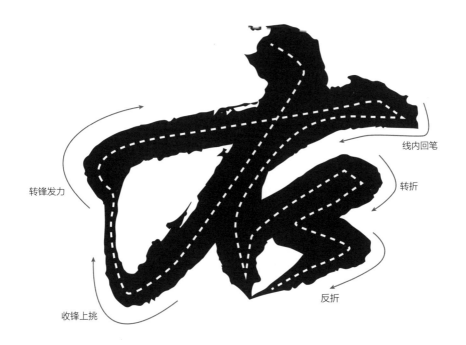

线内回笔

转折

转锋发力

反折

收锋上挑

右

"右"字为左上包围结构，呈横势，内紧外松。

"右"字一笔完成，中锋用笔，线条极富弹力，笔画连带及转折处笔锋转换畅快，结构节点清晰。

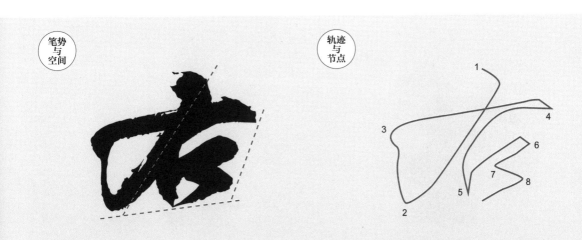

笔势与空间

轨迹与节点

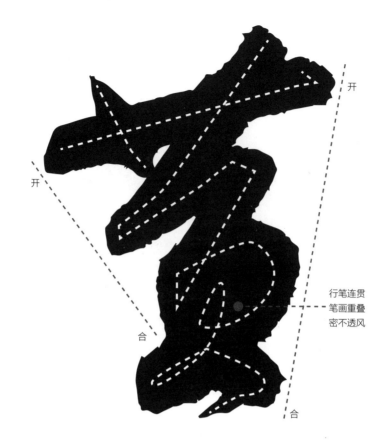

开

开

合

行笔连贯
笔画重叠
密不透风

合

黄

"黄"字为上下结构，呈纵势，上开下合。

"黄"字线条厚实，很有张力，行笔时提按转折节奏感强烈。字形紧缩，却有外溢之势。

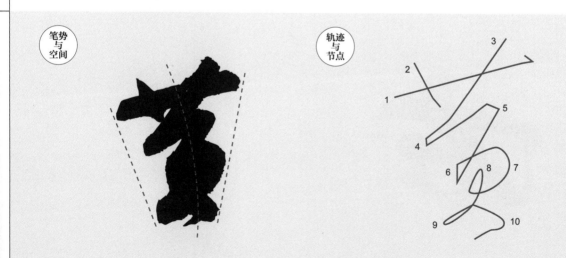

笔势
与
空间

轨迹
与
节点

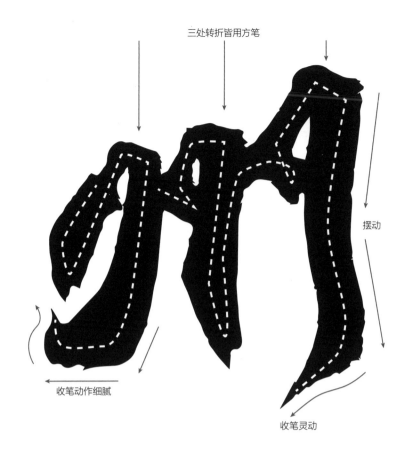

三处转折皆用方笔

摆动

收笔动作细腻

收笔灵动

州

"州"字为独体结构，呈横势，整体呈梯形。

相比于第一个"州"字，此处用笔厚重，线条力感十足。

顿挫提按加重，发力节点清晰果断，拙中见巧。

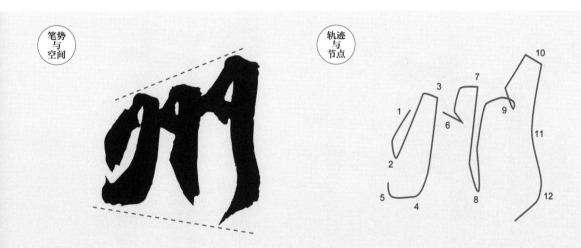

笔势与空间

轨迹与节点

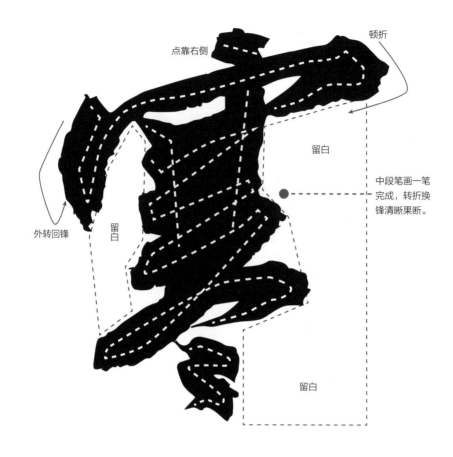

点靠右侧　　　　顿折

留白

中段笔画一笔
完成，转折换
锋清晰果断。

外转回锋　　留白

留白

寒

"寒"字为上下结构，呈纵势，左低右高，中宫密集。

这是《寒食帖》中的第四个"寒"字。宝盖宽绰，其余笔画向轴线聚集，线条重叠，密不透风。

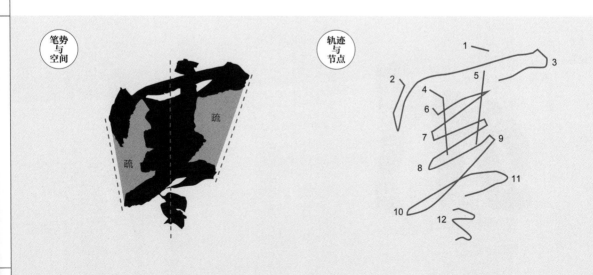

笔势
与
空间

疏

疏

轨迹
与
节点

寒食帖书法之意　苏东坡行书精讲教程

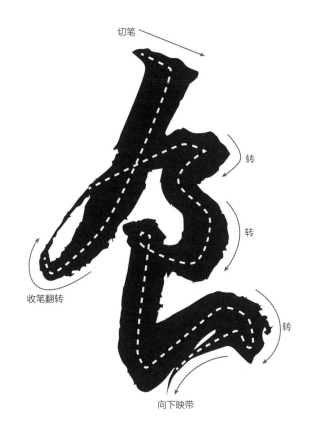

切笔

转

转

收笔翻转

转

向下映带

食

"食"字为上下结构，呈纵势，上紧下松。

这是《寒食帖》中的第三个"食"字，与第二个"食"字结体相近，笔法不同，提按轻重变化强烈，用笔灵动。

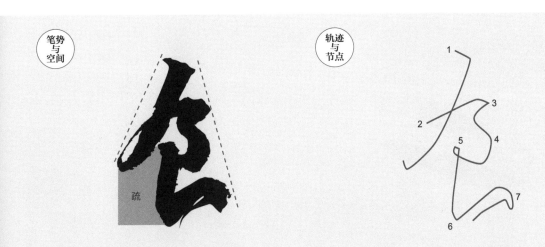

笔势与空间

疏

轨迹与节点

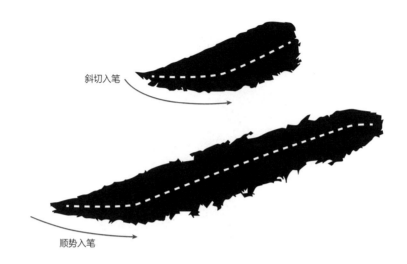

斜切入笔

顺势入笔

二

"二"字为独体结构，呈横势。

墨色到此处转干变淡，线条更显苍劲。两横起、行、收均有变化。

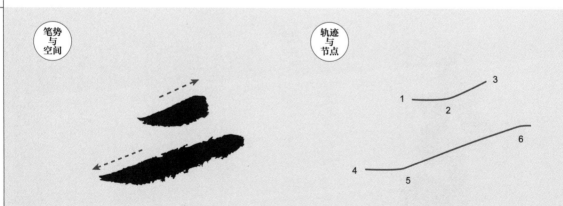

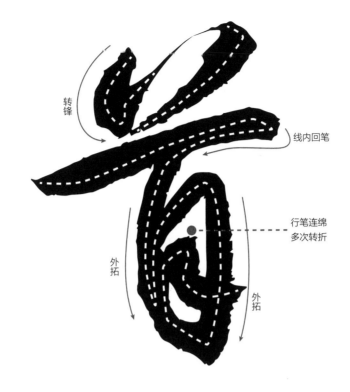

转锋

线内回笔

行笔连绵
多次转折

外拓

外拓

首

"首"字为上下结构，呈纵势，字形收窄，上开下合。

"首"字为《寒食帖》的最后一个字，收的意味明显。笔势内敛，结体紧凑，重心平稳。

笔势与空间

轨迹与节点

七、《一夜帖》解析与临摹